10대에 웹툰 작가가 되고 싶은 나,
어떻게 할까?

아이디어 발상부터 업로드까지,
새내기 웹툰 작가가 알아야 할 모든 것

WEB TOON

10대에 웹툰 작가가 되고 싶은 나,

권혁주 지음

어떻게 할까?

오유아이 Oui

차례

내가 10대 때 알았다면 좋았을
'웹툰 작가가 되는 길'

　내가 10대였을 때는 '웹툰 작가'라는 직업이 없었다. 그렇다 보니 웹툰을 정식으로 배워 본 적이 없다. 다시 10대 시절로 돌아가 웹툰을 시작한다면 무엇부터 준비하는 게 좋을까? 먼저 포토샵이나 클립 스튜디오 같은 프로그램 사용법부터 익혀야 할까? 곰곰이 생각해 보니 이런저런 프로그램 사용법보다는 작가로서 필요한 능력이 무엇이고, 그것을 어떻게 키워 나갈지 아는 게 중요할 것 같다. 이 책은 내가 웹툰 작가로 활동하면서 알게 된 것들을 지금의 10대들에게 차근차근 설명하려고 정리한 것이다.

　어떤 사람은 "웹툰 작가를 키워 내는 것이 가능한가?"라고 묻기도 한다. 사실 10명의 작가가 있으면 데뷔하는 방법이 10가지가 있을 정도로 웹툰 작가가 되는 길은 다양하다. 그렇지만 모든 작가들의 작업 방식을 일일이 분석하고 체계적으로 정리한다고 해서 그것이 웹툰 작가가 되는 보편적인 방법이 될 수는 없다. 때

로는 가장 주관적인 것이 가장 객관적일 수도 있다. 이 책을 쓰는 동안에는 내 경험을 바탕으로 최대한 주관적으로 쓰려고 노력했다. 동료 작가들에게 조언을 얻기는 했지만 되도록 내가 직접 몸으로 부딪혀 가며 배웠던 내용을 다뤘다. 물론 내 방식은 웹툰 작가가 되는 여러 가지 길 가운데 하나일 뿐이다.

나는 누가 웹툰 작가가 되는 방법을 물으면 '지금 당장' 작품을 그려서 SNS 계정에 올리라고 말한다. 그러면 십중팔구는 자기는 그림을 잘 못 그린다고 하거나 스토리가 부족하다고 하면서 머뭇거린다. 그렇다면 당장 만화 일기부터 시작해 보라고 한다. 나만 보는 일기인데 그림을 못 그리면 어떻고, 내가 그날그날 실제로 겪은 일을 쓴 것인데 스토리가 좀 엉성한들 무슨 대수인가. 그렇게 만화 일기를 쓰다 보면 어느 순간 그림과 스토리가 그럴듯해지고, 남에게 보여 주고 싶은 마음도 생겨난다. 그때 SNS 계정에 작품을 올려 보자. 여러분이 올린 작품에 누군가 댓글을 다는 순간, 여러분은 이미 웹툰 작가의 길로 들어선 것이다.

••• 내 경험을 바탕으로 이 책을 쓰다 보니 책 전반에 걸쳐 〈씬커〉, 〈움비처럼〉, 〈그린 스마일〉 같은 내 작품을 예시로 들게 됐다.

웹툰,
어디까지 알고 있니?

웹툰과 만화는 어떻게 다를까? 사실 웹툰도 만화이다. 그러므로 웹툰 작가는 만화가이다. 그럼 왜 굳이 만화와 구별해 웹툰이라는 말을 쓰는 걸까? 이렇게 구분하여 쓰게 된 이유는 웹툰이 생겨난 배경과 연관이 있다. 먼저 만화란 무엇인지 살펴보고, 만화와 웹툰의 관계를 짚어 보도록 하자.

만화는
또 하나의 언어

흔히 만화는 '스토리가 있는 연속적인 글과 그림의 조합'이라고 정의한다. 일정한 줄거리를 가진 글과 그림이 함께 있다면 기본적인 만화의 요소를 갖춘 것이다.

만화가 어떤 이야기를 전달하기 위한 글과 그림의 결합이라고 한다면, 만화는 '또 하나의 언어'라고 말할 수 있다. 우리가 외국인과 소통하기 위해 외국어를 배워서 쓰듯이, 대중과 소통하기 위해 만화를 언어처럼 사용할 수 있다는 뜻이다.

만화의 언어적 요소에는 캐릭터, 배경, 효과선, 칸, 말풍선, 특수 기호 등이 있다. 언어를 사용하기 위해 어휘와 문법을 배우듯, 만화를 그리려면 만화적 기호와 연출을 알아야 한다. 그중에서도 만화를 가장 만화답게 만드는 것은 '칸'이다. 말하자면 만화는 작가가 마음먹은 순서로 배치한 칸의 나열로 이루어진다. 칸 속의 그림은 모두 정지되어 있지만 독자들은 칸과 칸 사이의 움직임을

상상하면서 만화를 읽게 된다. 이때 칸과 칸 사이의 간격은 읽는 순서를 결정하며, 다양한 칸의 크기와 모양은 극적인 재미를 선사한다.

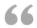

> 만화는 칸과 칸의 '간격의 예술'이다. 칸과 칸의 간격을 혈관이라고 했을 때, 혈관 속에 흐르는 피는 독자들의 상상력이다. 다시 말해서 만화는 보여 주는 것으로 보이지 않는 것을 상상하게 만드는 매체이다.
>
> – 스콧 맥클라우드, 〈만화의 이해〉 저자

▼ 만화에서 칸과 칸 사이의 간격은 읽는 순서를 결정한다.

〈씬커〉의 한 장면

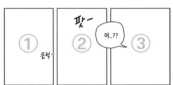

컷만 표시했을 경우

종이에서
인터넷으로

만화는 웹툰을 포함하는 좀 더 큰 개념이다. 만화와 웹툰의 관계는 이를테면 동영상과 영화에 비유할 수 있다. 영화를 텔레비전, 드라마와 함께 큰 범주에서 동영상이라고 말하듯이, 웹툰도 출판 만화, 시사만화, 카툰과 함께 만화의 범주에 들어간다. 출판 만화는 잡지, 신문, 단행본 같은 인쇄 매체의 등장과 함께 시작되어 오랫동안 사람들에게 사랑받아 왔다. 그런데 인터넷이 등장하면서 만화를 종이에 인쇄해 출판물로 만드는 과정을 거치지 않아도 대중에게 쉽게 다가갈 수 있게 되었다.

세계적인 인터넷망인 월드 와이드 웹^{World Wide Web, 이하 웹}이 등장하고 무선 인터넷과 스마트폰이 개발되면서, 만화는 언제 어디서나

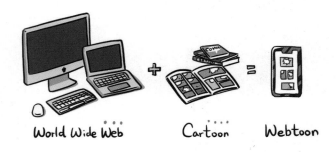

World Wide Web + Cartoon = Webtoon

웹에서 접속할 수 있는 '웹툰webtoon'으로 거듭났다. 실제로 웹툰은 인터넷을 뜻하는 '월드 와이드 웹'과 만화를 뜻하는 '카툰'이 합쳐진 말이다.

웹의 등장은 만화가들에게 새로운 기회를 제공했다. 젊은 작가들을 중심으로 웹을 통해 만화를 선보이는 시도들이 이어졌다. 인터넷 포털 사이트는 더 많은 접속자를 끌어들이기 위해 다양한 웹 콘텐츠를 선보였고, 그중 한 가지가 웹을 통해 만화를 보여 주는 것이었다.

| 댓글 |

만화와 웹툰을 구분하는 결정적인 차이

웹툰이 출판 만화와 다른 길을 걷는 가장 큰 차이점은 댓글이다. 출판 만화는 독자가 작품을 읽고 나면 그걸로 끝이다. 독자들이 출판사에 엽서를 보내기도 하지만, 거의 팬레터 수준에 머무른다. 하지만 웹툰은 독자가 작품에 바로 댓글을 달아 작가와 직접 소통할 수 있다.

이런 댓글 시스템은 웹툰을 웹툰답게 만드는 매우 중요한 특징으로 자리 잡았다. 독자는 작품이 올라올 때마다 댓글을 통해 다양한 의견을 그때그때 쏟아 낸다. 댓글은 작가를 향한 것이기도 하지만, 여러 사람의 반응을 읽고 공유함으로써 독자들을 소통시키기도 한다. 심지어 댓글은 출판 만화에서 편집자가 하는 역할까지 하면서 작품의 방향에 영향을 미치는 하나의 문화가 되었다.

웹툰, 스크롤 연출로
칸 만화의 한계를 넘다

20여 년 전 한국에서 웹툰이 처음 시작됐을 때는 이미 있던 출판 만화를 그대로 스캔하여 이미지 파일로 만든 다음, 웹에 올려서 보여 주는 방식이었다. 당시에는 이런 만화를 '인터넷 만화', '디지털 만화', '온라인 카툰' 등으로 불렀다. 그러다가 포털 사이트에서 '웹툰'이라는 카테고리를 만들어 대중에게 서비스하면서 웹툰이라는 말이 폭넓게 사용되었다. 최근에는 웹툰이 해외로 널리 알려져 한국 만화의 대명사처럼 여겨지고 있다.

초창기 웹툰은 인터넷이라는 환경에 적응하기 위해 여러 가지 형식으로 실험을 했다. 그중에서도 이야기가 있는 장편 만화를 담아낼 수 있다는 점에서 세로로 길게 보여 주는 '스크롤 연출' 방식을 즐겨 쓰게 되었고, 이것이 웹툰의 기본적인 형식으로 자리 잡았다. 이 방식은 구조가 단순하면서 읽기 쉬워 널리 쓰였다.

물론 지금도 새롭고 다양한 형식이 꾸준히 실험되고 있다. 예를 들어 컷툰은 스마트폰으로 컷 하나하나를 넘기면서 볼 수 있는 컷 뷰cut view 형식이고, 효과툰은 배경 음악, 효과음, 진동 효과까지 함께 감상할 수 있게 만든 것이다. 최근에는 가상 현실virtual reality 기기를 이용해서 만화를 보는 'VR툰'까지 나오고 있다.

웹툰은 왜 환영받지 못했을까?

출판 만화보다 수준이 낮다?

기존의 출판 만화 작가들은 웹툰의 등장을 그다지 반기지 않았다. 출판 만화는 이미 오랜 시간을 거치면서 만화를 예술의 경지까지 올려놓았는데, 어느 날 갑자기 나타난 웹툰은 단순한 세로 스크롤 형식으로 연출되어 수준이 낮아 보였기 때문이다.

출판 만화에서 쓰이던 칸의 크기와 강약을 조절하는 연출 기법을 웹툰에서 그대로 보여 주기는 어려웠다. 게다가 초기에는 웹툰의 그림 스타일도 예술적으로 완성도가 떨어져 보였다. 이미 수준 높은 펜 터치 실력으로 그려지던 출판 만화와는 비교할 수가 없었다. 그래서 기존의 출판 만화 작가들은 대부분 초기 웹툰 시장에 참여하지 않았다. 이것은 오히려 출판 만화 시장에 데뷔하기 어려웠던 수많은 신인 작가들에게 기회를 주었다. 웹툰은 신인 작가가 작품을 독자들에게 선보일 수 있는 좋은 무대가 되었다.

또한 초기 웹툰은 출판 만화의 잣대로 보면 완성도가 떨어지긴 했지만, 이전 출판 만화에서는 쉽게 볼 수 없었던 신선한 소재와 이야기를 선보이며 대중의 관심을 이끌어 냈다.

웹툰 시장에 필요한 건 무엇보다 좋은 작가를 많이 발굴해 내는 일이었다. 웹툰 창작자와 웹툰 소비자를 연결해 주는 새로운 플랫폼이 필요했고, 그래서 몇몇 포털 사이트는 신인 작가들이 쉽게 작품을 올릴 수 있는 코너를 시작했다. 이것은 오롯이 독자들이 작품을 평가하는 방식이 되었다.

무료 보기는 만화 시장을 어지럽힌다?

기존의 출판 만화 시장에서 웹툰을 반길 수 없었던 가장 큰 이유는 무료로 볼 수 있다는 점이었다. 만화계는 웹툰이 사람들에게 '만화는 공짜'라는 인식을 심어 줄 수 있다고 우려했다. 실제로 오늘날 웹툰이 대중으로부터 이토록 커다란 관심과 사랑을 받게 된 데에는 대부분의 웹툰을 무료로 볼 수 있다는 점이 매우 크게 작용했다. 그런데 기존의 출판 만화에서는 잡지 또는 단행본 구매 방식으로 만화의 값어치를 정했기 때문에 '무료'를 강조하는 웹툰이 만화 시장을 어지럽히는 것으로 보일 수밖에 없었다.

하지만 웹툰이 점차 완결작 다시보기 유료, 연재작 미리보기 유료, 미리보기 외 완전 유료 등으로 다양하게 수익을 올리면서 자연스럽게 만화 시장으로 합쳐지게 되었다. 그뿐만 아니라 웹툰은 이제 드라마, 영화, 게임, 캐릭터 상품과 같은 2차 저작물로 활발하게 제작되면서 어느새 만화 산업의 중심에 우뚝 서게 되었다.

권윤주 〈스노우캣의 혼자 놀기〉

대표적인 초기 웹툰. 작가가 개인 홈페이지에 일기 형식
으로 매일 그림을 올리면서 유명해졌다. 특히 혼자 놀기
좋아하는 개인주의적인 성격의 스노우캣은 '귀차니스
트'와 '귀차니즘'이라는 신조어를 만들어 낼 정도로 독
자들에게 큰 인기를 모았다.

정철연 〈마린 블루스〉

수많은 웹툰 작가들에게 영감을 주었으며, '일상툰'이라
는 장르를 만들어 낸 기념비적인 작품. 특히 주인공 성
게 군이 캐릭터 회사를 다니면서 벌어지는 이야기라, 다
양한 캐릭터 상품과 연계되어 온라인과 오프라인을 넘
나드는 인기를 누렸다.

강풀 〈순정만화〉

대다수의 웹툰이 일상툰 형식의 에피소드로 이루어지던
시기에 긴 호흡의 장편 스토리가 웹툰으로 만들어질 수
있다는 것을 처음으로 보여 준 작품이다. 특히 세로 스
크롤을 연출 기법으로 적극 활용하여 독자들에게 큰 감
동을 주었다.

2장

웹툰 작가의 자질은
따로 있을까?

웹툰을 그리고 싶다면, 먼저 자신에게 어떤 재능이 있는지 객관적으로 진단
해 볼 필요가 있다. 그러고 나서 자신이 가장 잘할 수 있는 재능은 더 발전시
키고, 부족한 부분은 보완해 나가면서 작품을 만들어 가자.

내 소질은 그림일까, 글일까?

웹툰을 비롯한 만화는 기본적으로 글과 그림으로 이루어지므로, 한 편의 작품을 완성하려면 글 쓰는 능력과 그림 그리는 능력 둘 다 있어야 한다. 흔히 만화는 그림 실력이 더 중요하다고 여기기 쉬운데, 사실 그림 못지않게 글 쓰는 능력도 매우 중요하다.

인간의 뇌는 크게 좌뇌와 우뇌로 이루어져 있고, 서로 담당하는 역할이 다르다. 좌뇌는 이성, 원칙, 논리, 언어, 디테일과 같은 계획적 사고를 맡는다. 한편 우뇌는 직관, 불규칙, 이미지, 상상, 호기심과 같은 창조적 사고를 맡는다.

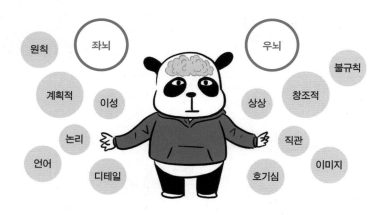

우리는 좌뇌와 우뇌를 모두 사용하지만, 사람마다 두 영역을 사용하는 비율이 조금씩 다르다. 이성적이고 논리적 사고를 중시하는 사람은 좌뇌형일 확률이 높고, 직관적이고 이미지를 중시하는 사람은 우뇌형일 확률이 높다.

예를 들어 좌뇌형은 자신의 지갑에 돈이 얼마나 들어 있는지 정확하게 기억한다. 반면 우뇌형은 지갑에 돈이 얼마나 들어 있는지 지갑을 열어서 돈을 직접 세어 봐야 안다. 이처럼 좌뇌형 인간은 논리적이고 체계적인 사고에 익숙하기 때문에 평소에 자기 관리가 철저하고 주변을 깔끔하게 정리하는 편이다. 반대로 우뇌형 인간은 직관적이고 자유분방하기 때문에 지갑은 물론 책상을 어지럽히기 일쑤이고 정리 정돈과는 거리가 멀다.

다음의 몇 가지 실험을 따라 해 보고 자신이 어떤 유형인지 알아보자.

1단계 깍지를 꼈을 때 맨 위에 올라오는 엄지손가락이 오른손이면 좌뇌형, 왼손이면 우뇌형이다.

2단계 팔짱을 껴서 오른팔이 위에 올라오면 좌뇌형, 왼팔이 올라오면 우뇌형이다.

3단계 다리를 꼬았을 때 오른쪽 다리가 위에 있으면 좌뇌형, 왼쪽 다리가 위에 있으면 우뇌형이다.

4단계 손으로 삼각형을 만들어 그 안에 어떤 사물이 보이게 해 놓고, 왼쪽 눈과 오른쪽 눈으로 번갈아 바라보자. 오른쪽 눈으로 보이면 좌뇌형이고, 왼쪽 눈으로 보이면 우뇌형이다.

5단계 손가락으로 왼쪽 콧구멍을 막고 숨을 쉬어 보고, 오른쪽 콧구멍을 막고 숨을 쉬어 보자. 왼쪽 콧구멍으로 숨쉬기가 더 편하면 좌뇌형, 오른쪽 콧구멍으로 숨쉬기가 더 편하면 우뇌형이다.

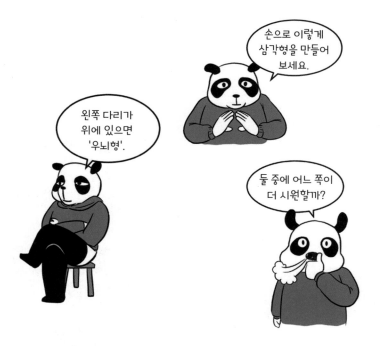

익숙함에서 벗어나기

어떤 결과가 나왔는가? 보통 좌뇌형이라면 논리적이고 체계적으로 사고하기 때문에 글 쓰는 능력이 좀 더 발달하기 쉽고, 우뇌형은 직관적인 이미지 중심으로 사고하기 때문에 그림 그리는 능력이 좀 더 발달하기 쉽다. 물론 이것은 혈액형처럼 타고나거나 바뀌지 않는 것은 아니다. 지금은 좌뇌형에 가깝더라도 노력에 따라 우뇌형이 될 수도 있다.

여기에서 말하고 싶은 것은 좋은 작가가 되려면 익숙한 것만 계속 고집해서는 안 된다는 점이다. 만약 내가 좌뇌형이라면 의식적으로 우뇌형이 되려고 노력하는 것이 좋다. 반대로 우뇌형이라면 좌뇌형이 되려고 노력해 본다.

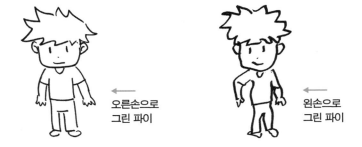

오른손으로
그린 파이

왼손으로
그린 파이

▲ 각각 오른손과 왼손으로 그린 〈씐커〉의 주인공 파이. 오른손으로 그린 파이는 평소 자주 그렸던 캐릭터라서 안정된 느낌이다. 반면 왼손으로 그린 파이는 형태는 불안정하지만 뜻밖의 표정이나 몸짓이 드러난다.

나는 주로 오른손으로 그림을 그리는데, 가벼운 드로잉을 해야 하거나 일부러 우뇌를 쓰고 싶을 때 왼손을 사용한다. 〈재수의 연습장〉으로 유명한 작가 재수의 말처럼 뜻하지 않았던 낯선 그림이 그려지기도 해, 좀 더 직관적으로 사고하는 데 도움이 된다.

66

몇 년 전, 구상하던 만화가 잘 진행되지 않아 답답했습니다. 뭐라도 해 보자 하는 마음에 아침마다 카페로 출근해서 사람의 모습을 관찰했고 수첩에 오른손으로 스케치를 했습니다. 작업실에 와서는 그 그림들을 보며 왼손으로 다시 그렸습니다. 그렇게 한 달 동안 100장 정도의 그림을 그려 봤습니다. 뭐라도 해 보자는 마음에 무턱대고 시작했지만 진행할수록 얻는 게 많다는 것을 깨달았습니다. 처음에는 왼손으로 그리는 것이 익숙하지 않았기에 선이 의도한 대로 그려지지 않았습니다. 하지만 그 또한 오직 나의 왼손에서만 나오는 선이었기에 그냥 믿고 쭉쭉 그려 나갔습니다. 그렇게 그리다 보니 쓸데없는 선이 걸러지기도 하고, 평소 아무 생각 없이 긋던 익숙한 선의 방향이 아닌 새로운 선의 방향도 알게 되었습니다. 결과적으로 만화 작업에 익숙해진 습관적인 선에서 벗어날 수 있었고, 그림 그리는 행위에 대해 다시 생각해 볼 수 있는 기회가 되었습니다.

– 재수, 〈재수의 연습장〉 중에서

능력,
아는 만큼 나온다

 사실 우리는 두뇌를 고루 사용하기 때문에 상황에 따라 좌뇌형이 되기도 하고 우뇌형이 되기도 한다. 앞에서 예로 보여 준, 오른손으로 그린 파이는 평소 익숙한 습관적인 선으로 그린 것이다. 그리고 왼손으로 그린 파이는 머릿속에만 있던 낯선 파이를 재현한 것이다. 이러한 시도는 자신의 그림이 습관적으로 그린 것인지, 관찰과 분석으로 그린 것인지 구별할 수 있도록 도와준다.

 무언가를 창작하려는 사람들에게는 자신이 어떤 유형인지 알아보는 것도 뜻 있는 일이다. 실제로 나는 작가들을 만날 때마다 좌뇌형 작가와 우뇌형 작가들이 각각 어떤 능력이 뛰어난지 관찰

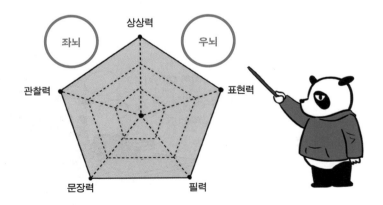

한다. 이를 바탕으로 작가에게 필요한 다섯 가
지 능력을 좌뇌형과 우뇌형으로 구분했다.

상상력 이전에는 없었던 새로운 것이나 재미
있는 것을 창작하는 능력이다. 상상력은 좌
뇌의 논리와 우뇌의 직관을 고르게 갖춰야 하
므로 뇌의 한가운데에 둘 수 있다.

관찰력 웹툰 작가는 별의별 이야기를 다 만들어 내는
사람이므로 주변을 늘 관찰해야 한다. 실제로 관
찰력이 좋을수록 실감 나는 이야기와 대사
를 뽑낼 수 있다. 이는 체계적이고 논리적
인 분석이 필요하므로 좌뇌의 영역에
들어간다.

문장력 문장력은 책을 많이 읽음으로
써 개발되기도 하지만, 웹툰 작가에게는 다양한 정보와 사건을 언어적으
로 풀어내는 능력을 말한다. 이런 능력은 논리적인 언어를 편하게 받아
들이는 좌뇌형에게 유리하다.

표현력 웹툰 작가는 아무리 딱딱한 이야기
라도 재미있게 연출하려고 노력한다. 따
라서 같은 것도 다르게 보여 주려고
다양한 시도를 하게 된다.
이 능력은 이미지를 중시

하고 직관적인 우뇌형에 유리하다.

필력 대부분의 작가들은 자신만의 그림체를 만들기 위해 많은 노력을 기울인다. 무엇보다 그림을 수없이 많이 그려 봐야 하는데, 이는 이미지를 편하게 느끼는 우뇌형에게 유리하다.

이 다섯 가지 능력을 기준으로 작가들을 관찰해 보면, 정말 저마다 조금씩 다른 능력치를 보여 준다. 어떤 작가는 그림은 그만그만한데 섬세한 관찰력과 마음을 움직이는 문장력으로 놀라움을 안겨 주고, 또 어떤 작가는 누구도 쉽게 따라 할 수 없는 표현력과 필력으로 눈을 뗄 수 없게 만든다.

때로는 이 모든 능력을 다 가진 것처럼 보이는 천재 작가를 만나기도 한다. 그럴 때마다 우리는 자신의 능력이 한없이 초라해 보여 열등감에 사로잡히고 만다. 이현세 작가는 "천재를 만나면 따라잡을 것이 아니라 먼저 보내 주라."고 말한다. 우리는 그들이 이미 갖고 있는 능력을 무턱대고 부러워하기보다는 그들이 가진 능력이 무엇인지 분석해 보고, 나에게 없는 능력은 무엇인지 점검해 보아야 한다. 그렇게 함으로써 부족한 부분을 조금씩 보완해 나가도록 스스로를 다독이는 것이 바람직하다.

이 다섯 가지 능력에 한 가지 능력을 덧붙이자면, 바로 '체력'이다. 체력은 어쩌면 가장 중요한 능력인지도 모른다. 웹툰 작가로 데뷔하는 데 성공해서 작품을 연재한다 하더라도 매주 꾸준히

이어 가려면 하루에 몇 시간씩 책상에 앉아서 원고를 완성할 수 있는 체력이 바탕이 되어야 하기 때문이다.

> 살다 보면 꼭 한 번은 재수가 좋든지 나쁘든지 천재를 만나게 된다. 대다수 우리들은 이 천재와 경쟁하다가 상처투성이가 되든지, 아니면 자신의 길을 포기하게 된다. 그리고 평생 주눅 들어 살든지, 아니면 자신의 취미나 재능과는 상관없는 직업을 가지고 평생 못 가 본 길에 대해서 동경하며 산다. (……) 나는 타고난 재능에 대해 원망도 해 보고 이를 악물고 그 친구와 경쟁도 해 봤지만 시간이 갈수록 내 상처만 커져 갔다. 만화에 대한 흥미가 없어지고 작가가 된다는 생각은 점점 멀어졌다. 내게도 주눅 들고 상처 입은 마음으로 현실과 타협해서 사회로 나가야 할 시간이 왔다. 그러나 나는 만화에 미쳐 있었다. 새 학기가 열리면 이 천재들과 싸워서 이기는 방법을 학생들에게 꼭 강의한다. 그것은 천재들과 절대로 정면 승부를 하지 말라는 것이다. 천재를 만나면 먼저 보내 주는 것이 상책이다. 그러면 상처 입을 필요가 없다. 작가의 길은 장거리 마라톤이지 단거리 승부가 아니다. 천재들은 항상 먼저 가기 마련이고, 먼저 가서 뒤돌아보면 세상살이가 시시한 법이고, 그리고 어느 날 신의 벽을 만나 버린다.

<div align="right">– 이현세, '천재와 싸워 이기는 방법' 중에서</div>

나에게 맞는
작업 도구를 갖춘다

　웹툰을 그리는 데 필요한 것 중에서 빼놓을 수 없는 것이 작업 도구이다. 과거 수작업으로 하던 출판 만화와 달리 웹툰은 대부분 디지털 작업으로 이루어진다. 디지털 작업에 필요한 하드웨어(컴퓨터, 노트북, 태블릿 PC 등)와 소프트웨어(포토샵, 클립 스튜디오, 스케치업 등)를 갖추어야 하므로 초기에 드는 비용이 만만찮다. 하지만 종이, 펜촉, 물감 같은 소모품을 계속 사야 하는 수작업에 비해 장기적으로 보면 오히려 경제적이라고 할 수도 있다.

　또 수작업으로 하면 긴 시간과 공을 들여야 하는 작업도 디지털 환경에서는 빠르게 수정할 수 있고, 심지어 재활용할 수도 있다. 오늘날 웹툰 작가들이 '1인 창작'을 할 수 있는 것도 바로 이러한 디지털 환경 덕분이다. 웹툰 작가들은 저마다의 작업 습관에 따라 다양한 작업 프로그램을 사용하는데, 그중 대표적인 것을 정리해 보면 다음과 같다.

포토샵 Photoshop 가장 대표적인 디지털 이미지 저작·편집 프로그램이다. 웹툰 제작뿐 아니라 다양한 분야의 이미지 작업에서 가장 널리 사용된다. 포토샵만으로 웹툰을 제작하는 작가도 많은 편이고, 다른 프로그램으로 작업을 하더라도 최종 마무리 작업은 포토샵으로 하는 경우가 많다.

클립 스튜디오Clip Studio 만화 작업을 위해서 개발된 유료 프로그램이다. 기본적인 작동 방식은 포토샵과 비슷하지만, 만화 작업에 특화된 기능이 많은 것이 강점이다. 다양한 그리기 도구와 기능을 제공하고 있으며 웹툰 작가들 사이에서 가장 널리 쓰이고 있다.

프로크리에이트Procreate 아이패드를 위한 디지털 드로잉 앱이다. 초보자도 사용하기 쉬운 직관적인 기능을 제공한다. 시간 경과에 따라 작업 과정을 기록하는 타임 랩스(time lapse) 기능이 있다. 세로형 스크롤 웹툰을 그리기에는 적합하진 않지만 컷툰이나 인스타툰을 그리는 목적이라면 최적의 도구이다.

메디방 페인트MediBang Paint 만화 작업을 위해 개발된 프로그램이란 점에서는 클립 스튜디오와 비슷하지만, 무료로 사용할 수 있다는 것이 가장 큰 장점이다. 클립 스튜디오만큼 기능이 다양하지 않아도 작업에 필요한 기능은 충분히 가지고 있으며, PC 및 모바일 기기에서 모두 사용할 수 있다.

사이툴Paint tool SAI 사용하기 쉽고 다양한 레이어, 브러시, 색상 팔레트 등의 기능을 제공한다. 선을 보정해 주는 기능이 있어서 펜선 작업을 할 때 유용하다. 어떤 작가들은 클립 스튜디오보다 사이툴을 선호하기도 한다. 무엇보다 프로그램 용량이 작아 낮은 사양의 컴퓨터에서도 잘 작동한다.

스케치업SkecthUp 원래는 건축, 인테리어 디자인을 위해 만들어진 3D 모델링 프로그램인데 국내에서는 웹툰의 배경 작업에 가장 많이 사용된다. 조작 방식이 간편해서 손쉽게 3D 배경을 제작할 수 있다는 것이 장점이다. 무료 버전과 유료(Pro) 버전으로 나뉘는데, 유료 버전은 좀 더 많은 기능을 제공한다.

블랜더Blender 3D 모델링, 애니메이션, 시뮬레이션 및 비디오 편집을 위한 오픈소스 프로그램이다. 기능이 다양하고 무료로 사용할 수 있어서 기존에 스케치업을 사용하던 사람들도 조금씩 넘어오고 있는 추세이다.

꼬마비 〈PTSD〉

꼬마비 작가는 좌뇌형에 가까운 작가이다. 일상 속에서 벌어지는 사소한 사건들에서 생각지도 못한 이야기를 끄집어내고, 주변에서 벌어지는 일을 날카롭게 관찰해서 자신의 이야기 속에 녹여 내는 실력이 단연 으뜸이다. 이 작품도 작가가 일본으로 여행 갔을 때, '만약 지금 한국에서 전쟁이 일어난다면?'이라는 질문을 던져 본 것에서 시작됐다.

재수 〈재수의 연습장〉

재수 작가는 우뇌형에 가까운 작가이다. 이 작품은 일상에서 볼 수 있는 흔한 풍경을 작가의 시선으로 절묘하게 포착해 SNS상에서 큰 인기를 얻었다. 그의 그림은 우뇌형으로 사고하는 사람들이 세상을 어떻게 바라보는지 엿볼 수 있게 해 준다.

꼬마비+재수 〈4주〉

좌뇌형 작가와 우뇌형 작가의 협업 작품. 4컷 만화 형식으로 이야기가 전개되는 단편 만화이다. 길이는 짧지만 굵직한 이야기에 반전까지 있어 연재 당시에 큰 호응을 얻었다. 특히 서로 다른 능력을 가진 두 작가가 어떤 식으로 협업했을지 상상하면서 보는 것도 색다른 감상 포인트이다.

3장

내 안의 아이디어, 어떻게 끄집어낼까?

웹툰에서 무엇보다 중요한 것은 이야기이다. 누군가에게 들려주고 싶은 이야기가 많거나, 그 이야기를 듣는 사람의 반응이 궁금하다면 여러분은 어느새 작가의 길로 성큼 들어선 것이다. 말하자면 웹툰 작가는 누군가에게 들키고 싶은 비밀을 한가득 가지고 있는 사람이다. 하지만 비밀이 많다고 누구나 처음부터 이야기를 잘 만들어 내는 것은 아니다. 따라서 작가가 되려면 글을 쓰는 것이 습관처럼 몸에 배어 있어야 한다. 그렇다면 작가가 되기 위해 쉽게 익힐 수 있는 습관에는 어떤 것이 있을까?

......?

웹툰을 그리고 싶은데 막상 하고 싶은 이야기는 별로 없다고?

아마 이야깃거리를 모으기보다는 그림 그리는 데 더 신경 썼기 때문일 거야!

그럼, 하고 싶은 이야기가 아니라 하고 싶지 않은 이야기를 떠올려 봐!

정반대로~

아무에게도 말한 적 없지만 언젠가 누군가에게 들키고 싶은 비밀......?

헉! 학원 빼먹고 만화방 간 거?

033

일기 쓰기는
작가가 될 확률을 높인다

　일기를 쓰는 것은 작가가 되기 위한 가장 좋은 습관이며, 웹툰 작가에게 필요한 관찰력과 문장력을 키우는 밑거름이 된다. 많은 작가들이 일기를 꾸준히 쓴 게 작가가 되는 데 큰 힘이 되었다고 말한다. 〈전쟁과 평화〉를 쓴 러시아의 대문호 톨스토이도 매일 일기를 썼다고 한다.

　물론 일기가 곧 이야기가 되는 것은 아니다. 그렇지만 꾸준하게 일기를 쓰다 보면 매일 겪는 일상 속에서 이야깃거리를 찾아내는 통찰력을 기를 수 있다. 예전에는 일기장이나 수첩에 일기를 적었는데, 요즘에는 항상 몸에 지니고 다니는 휴대폰을 활용해 언제 어디서든 적을 수 있다.

　일기는 두 가지 방식으로 쓸 수 있다. 하나는 내면의 감정을 기록하는 '내면 일기'이고, 다른 하나는 하루 동안 관찰하고 발견한 소소한 이야기를 기록하는 '외면 일기'이다. 이 두 가지 방식으로 일기를 쓰는 습관은 이야깃거리를 찾는 데 큰 도움이 된다.

　일기라고 할 때 우리가 흔히 떠올리는 것은 내면 일기이다. 내면 일기는 나를 중심으로 내가 겪었던 사건과 경험을 내 관점에서 솔직하게 담아내는 방식이다. 한편 외면 일기는 나를 둘러싼

것들을 중심으로 일상을 관찰하면서 느낀 감정을 서술하는 방식이다. 두 가지 일기 쓰기가 습관이 될 때쯤이면, 어느새 머릿속에 떠오른 아이디어를 글과 그림으로 옮기는 자신을 발견하게 될 것이다.

▼ 내면 일기와 외면 일기의 예시

내면 일기

오늘은 친구랑 같이 영화관에 갔다. 영화는 생각했던 것보다 재미있었다. 나중에 이 영화를 또 보고 싶다. 하지만 친구는 조금 시시하다고 했다. 우리는 영화관 밖으로 나와서 저녁을 먹었다. 친구와 헤어져 집에 와서 숙제를 하고 TV를 보다가 피곤해서 일찍 잤다.

외면 일기

오늘은 친구와 같이 영화관에 갔다. 극장은 새로 지어진 곳이었다. 영화를 보는 내내 친구는 모자를 쓰고 있었다. 그 모자는 빈티지 스타일이었다. 친구는 영화관을 나와 밥을 먹을 때는 모자를 벗었다. 나는 극장 안에서는 왜 벗지 않았냐고 물어보고 싶었지만 그냥 넘어갔다.

낙서는
창의적 사고를 돕는다

아이디어를 찾는 데는 일기 쓰는 것도 좋지만, 낙서를 하는 것도 좋은 방법이다. 낙서라고 하면, 사람들은 흔히 심심풀이로 끄적거린 것이라고 여긴다. 심지어 낙서를 장난으로만 보고 핀잔을 주기도 한다. 그러나 창작을 하는 사람들에게 낙서는 매우 의미 있는 과정이다. 왜냐하면 낙서는 무심코 하는 행동 같지만 거기에는 직관적 사고가 담겨 있기 때문이다. 낙서 속에 의미 없어 보이는 기호나 표시는 때로 창의적인 사고를 돕는다.

인기 가요를 들으면서 수학 문제를 풀고 있는데, 자기도 모르는 사이에 문제집 가득 그림이 그려져 있을 때가 있다. 노래 가사 중 귀에 꽂혔던 낱말이나 구절을 그림으로 그린 것이다. 그것은 아마도 여러분이 고민하던 감정이나 주제를 나타낼 가능성이 높다. 이처럼 낙서는 논리적인 사고가 아니라 직관적이고 무의식적인 세계를 표현해 주는 훌륭한 도구이다.

웹툰 작가에게 "언제부터 만화를 그리기 시작했는가?"라고 질문하면 대부분 어렸을 때 낙서를 하면서부터라고 말한다. 담벼락, 땅바닥, 교과서 귀퉁이에 낙서를 하면서 자기도 모르게 재미있는 아이디어가 떠올랐다고 한다.

▼ 〈씬커〉 제1화 '프롤로그'의 콘티 단계 낙서

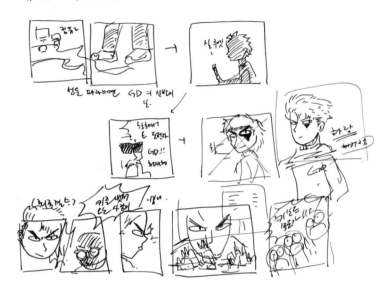

▼ 〈웅비처럼〉 제33화 '여름의 끝'의 콘티 단계 낙서

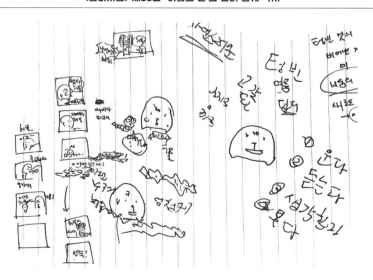

나만의
소재 노트를 만든다

　꾸준히 일기를 쓰고 낙서를 하다 보면 자주 등장하는 소재를 발견하게 된다. 관심 있는 소재와 관련된 아이디어만 따로 메모하는 '소재 노트'를 만들어 보자. 실제로 대부분의 작가들은 자기만의 노트를 갖고 있다. 어떤 작가는 소재별로 노트를 만들어 기록하기도 하고, 어떤 작가는 컴퓨터 또는 스마트폰에 폴더를 만들어 보관하기도 한다.

▼ 《씬커》를 준비하면서 사용했던 소재 노트. 소재와 관련된 아이디어가 떠오를 때마다 바로바로 메모한다.

전설적인 뮤지션 존 레논의 명곡 〈이매진Imagine〉도 짧은 메모에서 탄생했다. 비행기를 타고 가던 존 레논이 갑자기 떠오른 생각을 메모지에 적어 노래로 만들었다고 한다. 〈식객〉, 〈타짜〉로 유명한 허영만 작가는 소문난 메모광이다. 재미있는 걸 보거나 아이디어가 떠오르면 무조건 종이에 적는다고 한다. 급하면 휴지나 명함 뒷면도 메모지로 쓸 정도라고 하니 허영만 작가에게 메모는 창작의 원천인 것이다.

그때그때 떠오르는 아이디어를 잊지 않게 간단하게라도 기록하고 쌓아 두면 언젠가는 이야기를 만드는 데 보탬이 된다. 중요하지 않아도 자신이 관찰하고 느낀 점을 그림으로든 글로든 기록하는 습관을 들이자. 변화를 포착하고 사물을 바라보는 시각이 조금 더 날카로워지는 것을 느낄 수 있을 것이다.

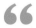

만화가는 기본적으로 그림을 잘 그려야 하지만, 이야기를 만드는 능력이 더 중요해요. 그래서 좋은 이야기를 만들기 위해서는 주변 사람에 대한 관심과 흥미, 그리고 세상에 대한 공부가 필요해요. 내가 세상에 관심을 갖지 않으면, 세상도 내 만화에 관심을 가져 주지 않아요.

– 이종범, 〈닥터 프로스트〉 작가

마인드맵 mind map 으로
소재를 발전시킨다

웹툰에서 소재는 매우 중요하다. 소재에 따라 작품의 주제와 분위기가 완전히 달라질 수 있기 때문이다. 특정한 소재의 만화를 구상한다면 관련된 자료를 반드시 조사해야 한다. 자료 조사에 앞서서 먼저 자신의 아이디어가 어디에 뿌리를 두고 있는지 차근차근 짚어 본다. 이를 위해서는 마인드맵을 그려 보는 것이 좋다. 어떤 아이디어를 중심으로 연상되는 것을 마인드맵을 이용하여 나열하다 보면 여러 가지 연관된 키워드를 발견할 수 있다.

마인드맵을 그리는 동안에는 처음 소재로 삼았던 키워드를 끝까지 고집할 필요가 없다. 오히려 연관된 키워드를 많이 발견할수록 조사할 자료가 많아지기 때문에 이야기는 더욱 풍성해진다. 자료 조사를 많이 하면 할수록 소재에 대한 지식이 늘어나는데, 소재에 대한 작가의 관점과 태도가 작품의 주제를 결정하게 된다. 이렇듯 소재와 주제는 매우 긴밀한 연관성을 갖는다.

마인드맵을 그릴 때는 종이와 펜으로도 할 수 있지만 컴퓨터를 이용할 수도 있다. 온라인으로 무료 배포되는 마인드맵 프로그램을 이용해 생각을 정리해 보자.

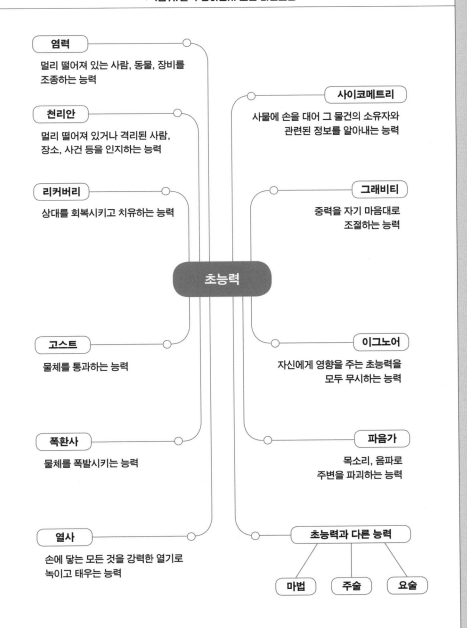

▼ 〈씬커〉를 구상하면서 그린 마인드맵

염력
멀리 떨어져 있는 사람, 동물, 장비를
조종하는 능력

천리안
멀리 떨어져 있거나 격리된 사람,
장소, 사건 등을 인지하는 능력

리커버리
상대를 회복시키고 치유하는 능력

사이코메트리
사물에 손을 대어 그 물건의 소유자와
관련된 정보를 알아내는 능력

그래비티
중력을 자기 마음대로
조절하는 능력

초능력

고스트
물체를 통과하는 능력

이그노어
자신에게 영향을 주는 초능력을
모두 무시하는 능력

폭환사
물체를 폭발시키는 능력

파음가
목소리, 음파로
주변을 파괴하는 능력

열사
손에 닿는 모든 것을 강력한 열기로
녹이고 태우는 능력

초능력과 다른 능력

마법 **주술** **요술**

소재에
현장감을 입힌다

소재를 정했다면 본격적으로 자료 조사에 나서 보자. 이야기를 만들려면 쓰고자 하는 분야에 대해 어느 정도 알아야 한다. 그러나 짧은 시간에 어느 분야의 경험을 쌓기는 정말 어렵다.

〈씬커〉는 해커의 세계를 다루고 있다. 직접 해커가 되면 그 직업을 가장 잘 이해하고, 해커와 관련된 이야기를 사실감 있게 구성할 수 있을 것이다. 하지만 평범한 사람이 하루아침에 해커가 될 수는 없다. 이럴 때에는 자료 조사를 하거나 취재에 나서게 된다. 자료 조사가 책이나 신문 기사, 논문 등을 보고 간접적인 방식으로 경험이 될 만한 정보를 모으는 것이라면, 취재는 현장에서 활동하고 있는 사람을 만나거나 그 현장을 직접 찾아가 관찰하는 방법이다.

자료 조사, 추적의 고삐를 늦추지 않는다
인터넷 검색

가장 접근하기 쉬운 자료 조사 방법은 소재와 관련된 키워드를 중심으로 하는 인터넷 검색이다. 포털 사이트마다 차이는 있으나 키워드를 검색할 때 연관성이 높은 순서대로 나열되기 때문에 소

재로 활용할 수 있는 내용을 단번에 발견하기는 쉽지 않다. 따라서 자료 조사를 한두 번으로 그치기보다는 일정한 기간을 두고 꾸준히 같은 내용을 검색하면서 키워드의 전체적인 맥락을 짚어 나가는 것이 좋다.

그렇게 몇 달 동안 검색을 거듭하다 보면 핵심 키워드가 계속 바뀐다. 새롭게 알게 된 내용을 바탕으로 관련 검색어가 다양해지기 때문이다. 그리고 이 과정에서 얻는 정보를 정리하면서 소재에 대해 좀 더 다양한 영감을 얻을 수 있다.

▼ 《씬커》를 준비할 때 검색했던 자료들. 시간이 지날수록 검색 키워드가 바뀌어 간다.

도서 검색

인터넷 외에 학교 도서관이나 집 근처 공립 도서관에 가서 관련 서적을 찾아보는 것도 좋은 자료 조사 방법이다. 도서관에서 자료를 찾다보면 키워드와 관련된 새롭고 깊이 있는 자료를 발견할 수 있다. 때에 따라서는 찾아보려는 책 외에도 옆 칸에 꽂혀 있는 책에서 오히려 더 많은 정보를 얻기도 한다.

인터넷에서 검색하든 도서관에서 자료를 찾든 간에 어떤 소재를 일정한 기간 동안 꾸준하게 추적하는 과정은 작가가 작품의 주제를 다지도록 해 준다. 따라서 남들에게 별것 아닌 아이디어라도 자료 조사를 통해 날카롭게 분석해 보아야 한다. 사람들이 빠져드는 멋진 이야기 뒤에는 철저한 사전 조사가 있다.

취재와 인터뷰, 생동감 넘치는 현장을 경험한다

인물 수첩

자료 조사는 주로 문서로 작성된 정보를 얻는 것이므로 생동감 넘치는 이야기로 탄생되기 힘들다. 읽는 이가 흠뻑 빠져들 만큼 재미있는 작품을 만들고 싶다면 역시 '현장' 경험이 필요하다. 그러나 아무리 뛰어난 작가라 하더라도 혼자서 이런저런 경험을 다 할 수는 없다. 이럴 때 필요한 것이 현장 취재와 인터뷰이다.

웹툰에서 자주 다루는 인물로는 첩보 요원, 과학 수사대원, 의

사, 변호사, 요리사, 컴퓨터 전문가, 패션 디자이너 등 전문 분야 종사자가 많다. 그런데 이런 사람들이 일하는 현장에 여러분 같은 작가 지망생이나 신인 작가가 직접 취재하러 들어가는 것은 쉬운 일이 아니다. 하지만 아는 사람과의 친분을 활용하면 얼마든지 기회를 잡을 수 있다. 아는 사람 안에는 가족, 친지, 이웃, 친구, 친구의 부모와 친지, 혹은 웹상에서 인연을 맺은 모든 사람이 들어간다. 이를 위해서 평소에 주변 사람들에게 좀 더 관심을 갖고 관찰하는 습관을 길러 보자.

'인물 수첩'을 만들어 가까운 사람들의 직업, 나이, 출신, 취향, 습관, 외모 등을 한눈에 알아보도록 정리해 두면 작품 속에 등장하는 인물을 좀 더 생생하게 묘사할 수 있다. 이때 이들과 나눈 대화 가운데 기억에 남는 것도 함께 기록해 두자.

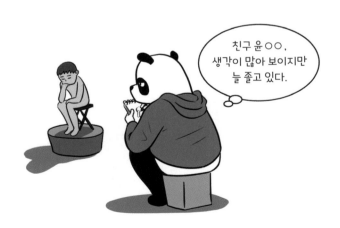

친구 윤○○,
생각이 많아 보이지만
늘 웃고 있다.

김○○ (잡지사 기자)

- 40세, 키가 작은 편이고, 단발머리에 동그란 얼굴형으로 귀여운 느낌. 안경 때문에 눈빛이 날카로워 보인다.
- 문화사회학 전공, 영화감독을 꿈꾸며 시나리오도 썼다.
- 'X세대'라고 했다.
- 육아, 귀농, 랜선 효도에 대해 이야기를 나누었다.

고○○ (만화가 지망생)

- 24세, 원주 출신, 덩치가 크다. 피부가 검고, 뻐드렁니에 곱슬머리.
- 잘 웃고 떠들지만, 불의를 보면 못 참는 성격.
- 얼마 전에 군대 전역함. 자원해서 벽화병으로 근무했다.
- 대학교 1학년을 마치고 열흘 동안 미국 할리우드에서 노숙자 생활을 했다.
- 맥주 축제에서 여자 친구를 만났다.

송○○ (중학생)

- 키는 보통이고, 몸매는 통통하다. 여드름이 나기 시작했다. 긴 머리를 수시로 빗는다(빗과 스마트폰이 항상 손에 들려 있다).
- 활달하고 호기심이 많다. 거침없이 솔직한 표현을 해서 주변 사람들을 당황스럽게 만든다.
- 먹는 걸 좋아하는데, 특히 고기를 좋아한다.
- 액체괴물처럼 직접 만들어 보는 것을 즐긴다.
- 요즘 핫한 7인조 보이 그룹의 팬클럽에서 활동하고 있다.

전문가와의 인터뷰

취재할 대상이 정해졌고 인터뷰를 허락받았다면, 다음 몇 가지 사항을 참고하여 인터뷰를 진행해 보자.

인터뷰 질문지를 미리 만든다 특정 분야의 전문가를 취재할 때에는 미리 질문할 내용을 자세히 적어 가는 것이 좋다. 사전 자료조사를 토대로 궁금한 점 등을 정리해 보면 인터뷰 내용이 더욱 충실해진다.

인터뷰에 걸리는 시간을 정해 놓는다 인터뷰를 허락한 사람이 여러분을 위해 소중한 시간을 내주는 것이므로, 주어진 시간을 최대한 활용해야 한다. 인터뷰에 걸리는 시간을 정해 두면, 이야기가 늘어지는 것을 막을 수 있다.

녹취를 함께 진행한다 인터뷰 내용을 다 기록하기가 어려우므로 허락을 구하고 녹취를 한다. 녹취는 인터뷰를 마치고 돌아와서 자료를 정리하는 데 도움이 된다.

긴장을 풀고 진지한 자세로 인터뷰한다 인터뷰를 하는 동안 머릿속으로는 얻어 내야 할 정보를 잊지 말되, 분위기가 너무 딱딱해지지 않도록 신경 쓰자. 비록 서툴더라도 진지하고 적극적인 자세로 인터뷰를 진행하면 실제 경험 못지않은 귀한 정보를 얻을 수 있다.

인터뷰 대상이 해커에서 보안 전문가로 바뀐 까닭은?

해커의 세계를 다루는 〈씬커〉를 작업하기 위해서는 반드시 해커를 취재해야 했다. 인터넷에서 '해커' 또는 '해킹'으로 검색을 했고, 해마다 '데프콘'이라는 해킹 대회가 열린다는 사실을 알게 되었다. 데프콘 관련 뉴스와 함께 데프콘에서 한국인이 우승한 기사도 찾을 수 있었다. 뉴스에 나왔던 인물들의 소속 기관을 중심으로 다시 검색을 했고, 결국 해커를 취재하기 위해서는 '해커'보다는 '보안 전문가'로 검색하는 것이 훨씬 많은 정보를 얻을 수 있다는 것을 알게 되었다. 그렇게 해서 만나게 된 보안 전문가와의 인터뷰를 잠깐 들여다보자.

Q & A

질문 : 해킹의 세계에 입문하고 싶어 하는 후배들이 기초적으로 배워야 할 것들에는 뭐가 있을까요?

답변 : 학생들은 시간이 많기 때문에 컴퓨터의 기본적인 이론부터 차근차근 배우는 게 좋습니다. 그것이 이 업계에서 버틸 수 있는 조건이 됩니다. 이쪽 분야는 매일 새로운 정보를 받아들여야 해서 기본 지식 없이 단순히 해킹 분야만 배우고 들어오면 버티지 못합니다. 영어와 수학은 기본이고 그 밖에 컴퓨터 구조, 프로그래밍 등 컴퓨터 관련 기반 지식을 쌓은 다음 그 위에 해킹 기술을 올려야 합니다.

질문 : 경찰청 사이버 수사대와 함께 일하는 경우도 있나요? 있다면 구체적으로 어떤 일을 하나요?

답변 : 네, 가끔 있습니다. 어떤 사업체에 침해(해킹) 사고가 일어났을 때 분석 결과를 공유하기도 합니다. 특정 사건을 조사할 때 경찰청으로부터 도움을 요청받기도 합니다.

난다 〈어쿠스틱 라이프〉

웹툰에는 만화 일기라고 할 수 있는 '일상툰' 장르가 가장 많다. 그중에서도 2010년부터 연재된 이 작품은 개인의 일상을 소재로 삼으면서도 대중의 공감을 정확하게 짚어 내는 능력이 탁월하다. 내면 일기와 외면 일기의 절묘한 균형 감각이 돋보인다.

서나래 〈낢이 사는 이야기〉

웹툰이 태동하던 시기에 대학생이었던 서나래 작가의 소소한 일상 이야기를 담은 작품으로, 폭넓은 공감대를 얻었다. 누구나 겪는 경험을 얼마나 재미있게 풀어낼 수 있는지 엿볼 수 있다. 때로는 별것 아닌 소재라도 작가들은 얼마든지 재미있게 그려 내야 한다는 걸 보여 준다.

김양수 〈생활의 참견〉

대부분의 일상툰이 작가 자신의 경험을 소재로 삼는다면, 이 작품은 작가 자신의 경험뿐만 아니라 지인들이 겪었던 일과 독자들이 보낸 사연 중에서 황당하거나 유쾌한 에피소드를 소재로 삼은 '생활툰'이다. 남의 사연을 작품으로 그릴 때 과장할 부분과 생략할 부분을 구별해 낼 수 있다는 점에서 만화적 재미를 맛볼 수 있다.

마일로 〈여탕보고서〉

취재는 기본적으로 현장이 중요한데, 이 작품에서는 현장 자체가 소재가 되기도 한다. 남성들에게는 미지의 영역이라고 할 수 있는 여탕을 소재로 삼았다는 점에서 이미 반은 성공했다고 볼 수 있다. 여성에게는 폭풍 공감을, 남성에게는 궁금증을 자극해서 매 화 댓글 창에서 설전이 벌어질 정도로 화제를 모은 작품이다.

4장

재미있는 이야기는
어떻게 만들까?

웹툰에서 가장 중요한 세 가지를 꼽는다면, 첫째도 재미, 둘째도 재미, 그리고 셋째도 재미다. 재미는 웹툰이 존재하는 가장 큰 이유라고 말할 수 있다. 앞 장에서 우리가 어떤 이야기를 만들 것인가를 고민했다면, 여기서는 어떻게 해야 이야기를 좀 더 재미있게 만들 수 있을지 시놉시스, 스토리, 플롯, 트리트먼트 등 단계별로 살펴보며 고민해 보자.

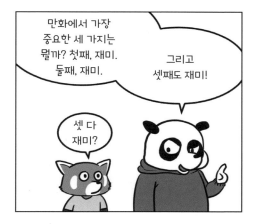

만화에서 가장 중요한 세 가지는 뭘까? 첫째, 재미. 둘째, 재미.

그리고 셋째도 재미!

셋 다 재미?

그런데 재미있다는 게 뭐죠?

오~ 질문 제법인데!

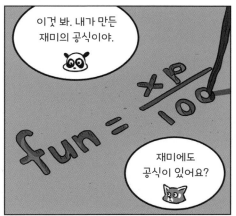

이것 봐. 내가 만든 재미의 공식이야.

fun = xp/100

재미에도 공식이 있어요?

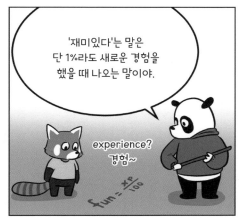

'재미있다'는 말은 단 1%라도 새로운 경험을 했을 때 나오는 말이야.

experience?
경험~

fun = xp/100

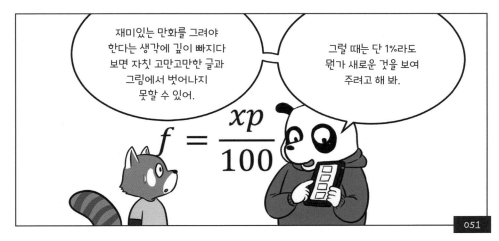

재미있는 만화를 그려야 한다는 생각에 깊이 빠지다 보면 자칫 고만고만한 글과 그림에서 벗어나지 못할 수 있어.

그럴 때는 단 1%라도 뭔가 새로운 것을 보여 주려고 해 봐.

$$f = \frac{xp}{100}$$

시놉시스 synopsis
작품의 설계도

이야기를 어떻게 하면 좀 더 재미있게 만들 수 있을까 하고 고민하는 단계를 '기획'이라고 한다. 다시 말해 기획은 내가 막연하게 떠올렸던 아이디어를 독자에게 좀 더 재미있게 전달하기 위해서 필요한 것들을 본격적으로 준비하고 계획하는 것이다. 기획서는 이와 같은 내용을 스스로 점검하는 한편, 다른 사람에게 보여주기 위해 작성하는 문서이다.

기획서에 들어가는 항목은 작가 소개, 제목, 장르, 기획 의도, 줄거리, 독자층, 기대 효과, 트리트먼트(각 화별 스토리 요약), 등장인물, 샘플 원고, 참고 사례, 차별성 또는 유사 작품과의 경쟁력 등이다. 웹툰 현장에서는 기획서보다는 줄거리의 개요를 간단하게 쓰는 '시놉시스'라는 용어를 더 많이 사용한다.

시놉시스가 어떤 역할을 하는지 자세히 살펴보자.

'한 줄 요약'으로 재미 포인트를 잡는다

시놉시스의 핵심은 '재미 포인트'이다. 내가 구상하고 있는 작품이 얼마나 재미있는지 명확하게 전달해야 한다. 그러기 위해서는 작품의 재미 포인트가 무엇인지 한 줄로 요약해 보는 것이 좋

다. 실제로 웹툰 업계에서는 '한 줄 요약'이라는 말을 사용한다. 강풀 작가가 '한 줄 요약'을 자주 이야기하면서 웹툰 업계에서 통용되는 용어가 되었다.

강풀 작가는 자신의 웹툰 〈아파트〉를 '한꺼번에 불이 꺼지는 아파트'라고 요약했고, 웹툰 〈이웃사람〉은 '옆집에 연쇄 살인범이 산다.'로 요약했다. 결국 재미있는 이야기라면 얼마든지 한 줄로도 잘 전달할 수 있다는 것이다.

따라서 한 줄 요약은 작품의 재미 포인트를 정확하게 짚어 내야 한다. 한 줄 요약을 할 때 주의해야 할 점은 다음과 같다.

쉽게 읽히고 확실하게 전달되어야 한다

나는 내 작품을 잘 알지만, 다른 사람은 전혀 모른다. 더욱이 수많은 작품을 검토하느라 지친 출판 관계자(출판 만화의 경우)나 매체 담당자(웹툰의 경우)가 내 기획서를 본다는 점을 잊지 말자. 기획 의도가 분명하지 않고 항목의 내용이 모호하면 처음부터 제외되기 쉽다.

차별성으로 시선을 사로잡는다

흔한 소재, 뻔한 전개를 보고 싶어 하는 독자는 없다. 다른 작품과 차별화된 개성이 돋보여야 한다. 글자 수가 많아지지 않게 하고, 낱말이나 용어를 신중하게 고른다.

영화
〈타이타닉〉 타이타닉호에서의 로미오와 줄리엣.
〈반지의 제왕〉 절대반지를 힘들게 찾아서 결국 버리는 모험 판타지.
〈해리 포터〉 마법 학교에 들어가게 되면서 펼쳐지는 신비한 이야기.
〈겨울왕국〉 얼어붙은 세상을 녹이는 자매의 성장 드라마.

게임
〈오버워치〉 나만의 캐릭터로 친구들과 경쟁하면서 영웅이 된다.
〈마인크래프트〉 가상의 공간에서 레고 블록으로 상상력을 펼친다.
〈더 라스트 오브 어스〉 무너진 문명 속에서 살아남은 생존자들의 삶.
〈배틀그라운드〉 마지막까지 살아남는 자가 승리한다.

광고
〈소니 디지털 핸디캠〉 놀라운 일은 예고 없이 찾아온다.
〈맥심〉 가슴이 따뜻한 사람과 만나고 싶다.
〈신라면〉 사나이 대장부가 울긴 왜 울어?
〈크라이슬러〉 단 하루를 떠나도, 특별하게.

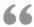

'한 줄 요약'이 왜 중요하냐면 한 줄로 얘기했을 때 확 흥미를 끌지 않으면
매력이 없다는 것이다. 나 같은 경우도 그랬었다. '한 줄 요약'을 모든
스토리를 쓰기 전에 아주 중요하게 생각하고 있다. 혼자서 생각해 보라.
누가 물어보면 장르를 떠올리지 말고 "어떤 이야기다!" 하고 딱딱딱
얘기할 수 있을 정도로 되어 있어야 좋은 이야기가 나온다고 생각한다.

– 강풀, 〈순정만화〉 작가

기획 의도를 충실히 반영한다

멋지게 보이려고 작품에 없는 것을 있다고 해서는 안 된다. 흔히 작품 줄거리를 요약하는 일이 많은데, 스토리가 곧 재미 포인트가 되는 것은 아니다. 때에 따라서는 한 줄 요약을 먼저 정하고 스토리를 만들어 갈 수도 있다.

한 줄 요약은 영화계나 광고업계에서도 많이 쓰인다. 영화, 애니메이션, 게임, 광고 등 다양한 엔터테인먼트를 홍보하는 각종 문안을 눈여겨보면 한 줄 요약의 요령을 익힐 수 있다.

작업의 길잡이가 된다

시놉시스를 쓰다 보면 머릿속에 맴돌던 생각이 일목요연하게 정리되면서 그동안 보이지 않던 허점과 꼭 강조할 부분이 또렷이 드러난다. 이처럼 시놉시스는 남에게 내 아이디어를 전달하고 설득하고자 작성하는 것이지만, 내가 작품을 구상해 나가는 데 길잡이 역할을 한다.

기획 의도를 짧고 분명하게 밝힌다

시놉시스는 출판 관계자 또는 매체 담당자에게 자신이 구상하는 작품을 다 그려서 보여 줄 수 없을 때에 그들을 설득하기 위해 쓰는 것이다. 자신이 작품에서 말하려는 메시지가 시놉시스 안에 잘 드러나야 작품의 기획 의도가 출판 관계자나 매체 담당자에게

충분히 전달될 수 있다.

　따라서 시놉시스를 쓸 때에는 내용이 지나치게 늘어지지 않도록 해야 한다. 기획서가 너무 길면 일에 쫓기는 담당자들이 자칫 읽지 않을 수 있기 때문이다. A4 용지 1장 안팎으로 내용을 정리하는 것이 좋다.

〈XINKER〉
―시놉시스 (ver. 1.8)

• 기획 의도 : 해킹을 소재로 하는 히어로 만화

슈퍼맨, 스파이더맨, 배트맨, X맨, 그리고 최근에는 아이언맨까지, 정말 다양한 초능력을 가진 히어로가 등장했다. 또 어떤 영웅이 있을까? 새로운 능력을 갖고 있는 영웅은 없을까? 미래에 우리는 모든 사물에 IP 주소가 생기고 모든 것이 인터넷으로 조정될 수 있는 세상, 소위 '유비쿼터스' 세상에서 살아가게 될 것이다. 그런 환경 속에서는 어떤 악당이 등장할까? 그리고 우리는 어떤 영웅이 필요할까? 만약에 모든 코드(code)를 풀어낼 수 있는 능력과 전자파를 도청하는 기술인 템페스트(TEMPEST)를 갖고 있는 사람이 해킹(Hacking)의 세계에 들어서면 어떤 일이 벌어질까? 그 사람은 이 시대에 엄청난 파워를 갖는 영웅 또는 악당이 되지 않을까? 이런 상상으로 기획된 본격 히어로물이다.

• 줄거리 요약 : 파쿠르 소년이 전자파를 자유자재로 다루게 되면서 펼쳐지는 영웅담

높은 빌딩 숲 사이로 아슬아슬하게 고공 점프를 하는 '프리러닝(야마카시)' 동호인들이 등장한다. 그 무리 속에 주인공 '파이'가 있다. 파이에겐 특별한 능력이 있는데, 핏속에 전류가 흘러 자기장을 방출할 수 있는 것이다. 그래서 자석처럼 물체를 끌어당길 수 있다. 덕분에 고난도의 프리러닝 기술도 무리 없이 소화할 수 있다. 하지만 파이는 시력과 청력이 좋지 않아 정기적으로 검진을 받는다. 어느 날, 파이는 안구를 기증할 환자가 나타났다는 전갈을 받고 기쁜 마음으로 수술을 받게 된다. 붕대를 감은 채로 회복실에 누워 있다가 의사들끼리 주고받는 대화를 엿듣고서 본능적으로 위험을 느껴 병원을 탈출한다. 그리고 붕대를 풀어 보니 (마치 영화 〈매트릭스〉처럼) 새로운 세상이 눈앞에 펼쳐진다. 휴대폰 주파수 속에 코딩된 대화를 들을 수 있고, 바코드와 QR 코드를 스캔하지 않아도 그냥 읽을 수 있고, 교통 카드 속의 코드를 바꿔서 무제한으로 사용할 수 있다. 심지어 사물마다 고유한 주파수가 있는데, 동일 주파수를 방출해 공명시키면 사물을 움직일 수도 있다. 이제 파이는 코드 속에 숨겨진 능력을 자유자재로 쓸 수 있는 코드 마스터, 이른바 '씬커(XINKER)'가 된 것이다.

살아 움직이는 메시지

시놉시스 단계에서 재미 포인트를 분명하게 정했다면, 이제는 구체적으로 이야기를 발전시키는 단계로 넘어가야 한다. 다시 말해 스토리를 만들어야 한다.

스토리의 메시지를 정한다

스토리를 만들기에 앞서 메시지 message를 정해 둘 필요가 있다. 메시지는 내가 작품에서 말하고자 하는 것이다. 그렇다면 이 말을 누구에게 하고 싶은지, 구체적인 독자를 머릿속으로 그려 보자. 예를 들어서 '나는 용돈을 올려 받고 싶다.'라는 메시지를 정하고, 독자를 엄마라고 해 보자. 나는 어떻게 엄마를 설득해서 용돈을 올려 받을 것인가? 이것이 스토리를 만들어 내는 작가들의 고민이다.

메시지는 독자가 스스로 깨우치게 한다

스토리는 내가 전달하고 싶은 메시지를 독자가 스스로 깨우치게 만드는 매우 효과적인 방법이다. 여기에서 주의할 점은 나의 메시지를 처음부터 전면에 내세워서는 안 된다는 것이다. 독자가

이야기에 귀 기울일 수 있도록 시간을 들이고 분위기를 만들어야 한다. 스토리는 다음 세 단계로 구분하여 설명할 수 있다.

1단계 분위기를 만들어 주는 설치의 막. 인물 소개, 상황과 맥락 설명, 갈등 설치가 포함된다. 어느 정도 분위기를 만들어 관심을 끌었다고 판단되는 지점에서 그다음 단계로 넘어간다.

2단계 좀 더 다양한 사건들을 펼쳐 내고, 앞 단계에서 설치해 둔 갈등과 문제의 상황을 부각시켜 긴장감을 끌어올린다.

3단계 갈등을 해소시켜 긴장을 풀어냄과 동시에 자신의 메시지를 전달하면서 끝을 맺는다.

이 세 단계를 전통적으로는 '3막 구조'라고 하는데, 1막에서 독자들의 관심을 끌고, 2막에서 상황에 감정을 이입하게 만들고, 3막에서 작가의 메시지를 전달한다. 따라서 아무리 좋은 메시지를 담고 있는 작품이라도 1막에서 흥미를 끌지 못하고, 2막에서 재미 포인트를 찾을 수 없다면, 독자들을 3막까지 따라오게 할 수 없다. 재미있는 스토리는 독자들로 하여금 이야기 속 사건에 몰입하게 만들어 저절로 결말까지 따라오게 만든다.

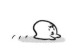

플롯 plot
사건의 틀

　3막 구조로 이야기의 큰 틀을 만들었다면, 이제 이야기 속 사건을 어떻게 구성할 것인지 고민해야 한다. 이 과정을 플롯이라고 한다.

　플롯은 이야기가 어떻게 시작해서 어떻게 끝이 나는지 원인과 결과를 중심으로 흐름을 연결해 준다. 따라서 이야기 속에 나오는 이런저런 사건들의 원인과 결과를 자연스럽게 연결해 주는 플롯을 결정했다면 스토리의 뼈대가 완성된 것이라 볼 수 있다.

플롯에는 일정한 규칙이 있다

　흥미로운 사실은 사람들의 시선을 사로잡는 플롯에는 일정한 규칙이 있고, 그 종류 역시 따지고 보면 그렇게 많지는 않다는 것이다.

　예를 들면, 세상에는 수없이 많은 이야기가 있지만 결말만 놓고 보면 해피 엔딩 아니면 새드 엔딩, 이 두 가지뿐이다. 보잘것없던 주인공이 고난과 역경을 이겨 내고 성공하는 해피 엔딩이거나, 화려하고 부족함 없던 주인공이 몰락하는 새드 엔딩이라는 것이다.

플롯은 공공 자원이다

따라서 플롯은 공공 자원처럼 쓰인다. 어떤 작품이든 저작권을 가지지만 그 작품의 플롯에는 별도의 저작권이 없다. 심지어 오래된 플롯일수록 독자에게 친근하고, 작가의 메시지 전달력도 좋다. 따라서 내가 작품에서 하고 싶은 이야기와 가장 비슷한 작품을 찾아 그 작품의 플롯을 분석해서 얼마든지 사용할 수 있다.

플롯을 분석할 때는 이야기의 시작과 끝을 정해 놓고 그 사이에 벌어지는 사건을 따라가 보아야 한다. 이때 사건은 '동사'를 중심으로 분석하는 것이 좋다. 예를 들어 〈씬커〉의 초반부 이야기는 다음과 같이 〈스파이더맨〉의 플롯을 가져다 썼다.

▼ 〈스파이더맨〉과 〈씬커〉의 플롯 비교

〈스파이더맨〉	〈씬커〉
피터 파커라는 평범한 고등학생이 있다.	파이라는 평범한 고등학생이 있다.
그는 과학에 관심이 많다.	그는 파쿠르에 관심이 많다.
오스본 연구소를 견학하러 간다.	화랑도 연구소를 견학하러 간다.
실험실에서 거미에게 물린다.	서버실에서 감전 사고를 당한다.
초능력이 생긴다.	초능력이 생긴다.
주변의 모든 것들이 변한다.	주변의 모든 것들이 변한다.
자신의 능력에 조금씩 익숙해지고 스파이더맨이 된다.	자신의 능력에 조금씩 익숙해지고 씬커가 된다.

트리트먼트 treatment
화별 설계도

 트리트먼트는 전체 이야기를 화별로 나누어 정리하는 것이다. 기획서에서 작품의 메시지와 재미 포인트를 한 줄로 요약하고, 플롯을 참고하여 이야기의 전체적인 뼈대를 만들었다면, 각 화별로 어떤 내용을 담을지 설계해야 한다.

 트리트먼트는 시놉시스와 콘티의 중간 단계라고 할 수 있다. 콘티란 영화나 드라마의 대본처럼 본격적으로 만화를 그리기에 앞서 전체적인 작화와 연출을 미리 짜 보는 것을 말한다(6장 참고). 작가마다 조금씩 달라 어떤 작가는 장면이나 그 순서, 등장인물의 행동이나 대사 따위를 상세하게 정리한 콘티 작업을 하고 나서 그림 작업을 시작하고, 또 어떤 작가는 대강의 플롯과 트리트먼트가 완성되면 콘티 단계를 거치지 않고 곧바로 그림 작업을 시작한다.

〈XINKER〉
– 씬커 제1부 : 영웅의 탄생 –

0×000. 프롤로그 (현우/신소영/파이)

세계적인 해킹 대회 데프콘(DEFCoN)에 〔지현우〕가 출전해서 활약한다. 이를 지켜보던 〔신소영〕 대표가 현우에게 접근, 자신이 운영하는 화랑도 (Hwarangdo)란 보안 회사에 들어오라고 제안한다. 하지만 현우는 어디에 구속되는 것이 싫다고 답한다. 결국 대표가 나중에 한번 방문하라고 말한다. (화면 전환) 도심 속에서 파쿠르(Parkour)를 즐기는 〔파이〕가 등장한다.

0×001. 파쿠르 소년 (파이)

파이가 파쿠르 연습을 하면서 지나는 곳마다 악성 코드가 침투된다. 신소영 대표는 악성 코드를 감지하고 위치를 추적하기 시작한다. 파이의 엄마가 일하는 약국으로 수상한 사람이 찾아온다.

0×002. 해킹 동아리 (나름)

충돌한 고급 승용차 안에서 〔나름〕을 만난다. 학교 동아리 시연회. 현우는 청와대를 해킹하는 장면을 보여 준다. 그리고 신소영 대표는 학교에 도착, 파이의 안내를 받아 컴퓨터실로 향한다. 파이의 컴퓨터실로 들어서자 모든 컴퓨터가 다운이 된다. 신소영 대표는 분명히 이 안에 범인이 있다는 것을 확신하고 모두 자신의 회사로 견학을 오도록 초대한다.

0×003. 데이터 센터 (사건 발생)

파이는 31337〔해킹 동아리〕 멤버들과 함께 보안 회사 '화랑도'를 방문한다. 신소영 대표는 회사 내부를 보여 주지만 유일하게 딱 한 곳만 보여 주지 않는데, 그곳은 바로 '데이터 센터'였다. 현우는 파이에게 파쿠르 기술을 이용해서 안으로 들어가 문을 열어 줄 것을 부탁한다. 데이터 센터 안으로 들어간 파이. 서버와 간섭이 일어나면서 과부하가 일어나 정신을 잃고 만다. 이때 그의 몸속에 이식된 서버와 반응을 일으켜 초능력이 생긴다.

0×004. 초능력
- 다음 날 아침, 파이 눈에 새로운 세상이 보이기 시작한다. 벽 속에 있는 전력선이 눈에 보이고, 무선 통신으로 오가는 전파가 모두 보인다.
- 와이파이가 터지는 곳에서는 파동을 타고 높이 점프할 수 있다.
- 하지만 전기가 흐르지 않는 곳에서는 아무런 능력을 발휘하지 못한다.

#. 변화
- 초능력이 생기면서 일상의 모든 것이 바뀌게 된다.
- 파쿠르 기술과 공중에 흐르는 파동을 이용해서 거의 하늘을 날 수 있다.
- 학교에 간 파이, 모든 것이 눈에 들어온다. 친구들 간의 대화 내용도 다 보인다.
- 파이가 짝사랑하던 나름이 친구들과 주고받는 문자를 엿볼 수도 있다. 평소 눈치가 없다는 소리를 듣던 파이는 이를 통해서 센스남이 된다.
- 하지만 문득 자신의 정보가 계속해서 어디론가 전송되고 있다는 것을 알게 된다(백도어, 하이재킹).
- 멀리서 누군가가 파이를 감시하고 있다.

웹툰 제작 지원 프로그램

스토리텔링을 돕는 인공지능 프로그램을 사용해 보자

최근 ChatGPT와 같은 인공지능 챗봇이 등장하면서 AI의 도움을 받아 스토리 작업을 하는 작가들이 늘고 있다. ChatGPT는 사전 학습된 언어 모델을 기반으로 다양한 질문에 대한 답변을 제공받을 수 있는 프로그램이다. 과학, 역사, 문화 등에 대한 질문을 포함해 다양한 주제에 자세한 답변을 받을 수 있을 뿐만 아니라 내가 했던 질문과 텍스트를 학습시킬 수 있다. 그래서 전체적인 이야기의 줄거리와 플롯이 나왔다면 인공지능 프로그램을 사용해 보는 것도 좋다.
최근 웹툰 작가들도 작품의 세계관을 만들 때나 캐릭터의 설정을 구체화하는 단계에서 인공지능 기술을 적극 활용하고 있는 추세이다. 특히, AI 기술은 하루가 다르게 발전을 거듭하고 있어서 계속 관심을 갖고 지켜볼 필요가 있다.

강풀 〈아파트〉

강풀 작가는 스토리를 '캐릭터가 사건을 만나 결말로 가는 것'이라고 말한다. 이 작품은 작가가 어느 날 창문 밖의 아파트를 바라보다가 '한꺼번에 불이 꺼지는 상황이 벌어진다면 무슨 일이 일어날까?'라는 생각이 이야기의 시작점이라고 밝힌 바 있다. 작가가 이야기의 발상을 어떻게 전개해 나가는지 생각하면서 보면 더욱 흥미롭다.

 이 책이 딱 좋아!

로널드 B. 토비아스
〈인간의 마음을 사로잡는 스무 가지 플롯〉

플롯과 관련된 작법서 중에서 가장 널리 알려진 고전이다. 예로 드는 영화가 너무 오래전 영화라 쉽게 이해되지 않는 부분도 있으나, 20가지의 플롯이 무엇이고 각각의 특징이 무엇인지 짚어 볼 수 있다는 점에서 작가 지망생이라면 꼭 읽어야 할 책이다.

로버트 맥키
〈스토리란 무엇인가?〉

토비아스가 플롯의 종류를 알려 줬다면, 로버트 맥키는 이야기의 원형을 설명한다. 플롯의 종류와 그 차이점, 구분하는 이유를 다룬다. 스토리와 플롯을 좀 더 깊이 알고 싶다면 반드시 읽어 봐야 할 책이다.

5장

그림체와 캐릭터

즐겨 보던 작품의 캐릭터가 좋아서 따라 그리다가 만화를 그리기 시작한 사람들이 제법 많다. 실제로 수많은 작가들이 어렸을 때부터 좋아하는 캐릭터를 따라 그리면서 만화의 세계에 발을 들여놓았다. 〈원피스〉의 작가 오다 에이치로가 어렸을 때 토리야마 아키라의 〈드래곤 볼〉을 따라 그렸다는 이야기는 너무나 유명하다. 어떤 캐릭터를 좋아하는가에 따라 그림 그리는 스타일도 결정된다. 이제, 이야기를 짜 놓았으니 그림체를 정하고 사건을 끌고 갈 캐릭터를 만들어 보자.

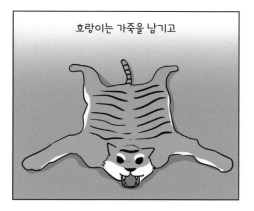

호랑이는 가죽을 남기고

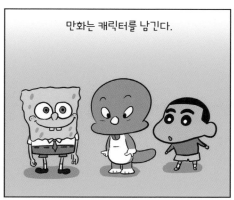

만화는 캐릭터를 남긴다.

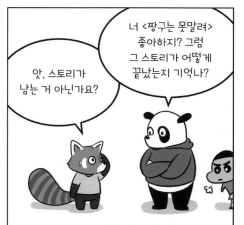

너 〈짱구는 못말려〉 좋아하지? 그럼 그 스토리가 어떻게 끝났는지 기억나?

앗, 스토리가 남는 거 아닌가요?

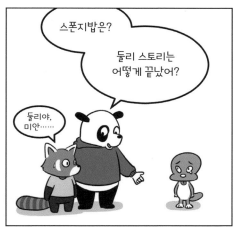

스폰지밥은?

둘리 스토리는 어떻게 끝났어?

둘리야, 미안……

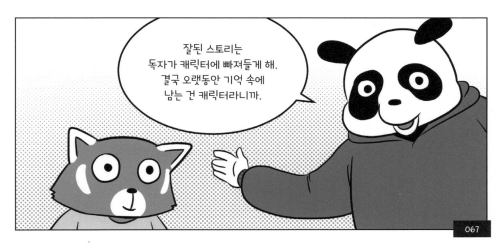

잘된 스토리는 독자가 캐릭터에 빠져들게 해. 결국 오랫동안 기억 속에 남는 건 캐릭터라니까.

그림체는
작품의 첫인상

작가에 따라 천차만별인 그림체

좋아하는 캐릭터를 따라 그리다 보면 자신이 좋아하는 그림의 공통점을 발견하게 마련이다. 여러분이 좋아하는 작품 속 캐릭터들이 어떤 공통점을 갖고 있는지 살펴보자. 얼굴과 눈이 비현실적으로 크진 않은가? 인체 비율과 골격이 정확한가? 물론 인체 비율이 맞지 않아도, 인물과 사물이 비현실적으로 묘사되어도, 작품은 충분히 매력적일 수 있다. 사실적인 묘사보다 중요한 것은 작가의 의도이다.

그림체는 작가의 의도에 따라 대상의 형태가 변형되는데, 이것을 '데포르메déformer'라고 한다. 데포르메는 프랑스어로 '변형시키다, 일그러지게 하다, 왜곡하다'라는 뜻이다. 작가의 의도에 따라 그림에 일정한 스타일이 생기고, 작가 자신만의 그림체가 만들어진다.

그림체는 독자들의 작품 선택 기준

작가로서는 기성 작품의 그림체가 만화나 웹툰의 세계에 발을 들여놓는 계기를 마련해 준다면, 독자에게 그림체는 작품의 첫인

상을 좌우하는 결정적인 요소이다. 실제로 많은 독자들이 작품을 선택하는 기준으로 그림체를 꼽는다. 포털 사이트 웹툰 페이지의 배너 광고나 섬네일(작은 크기의 견본 이미지)에서 캐릭터의 이미지를 보여 주는데, 이는 독자들에게 작품의 그림체를 소개하는 역할을 한다. 그렇다면 웹툰에는 어떤 그림체가 있을까?

그림체는 기준에 따라서 다양하게 나눌 수 있지만, 여기서는 한 포털 사이트에서 구분하고 있는 그림체를 예로 들어 본다. 이 포털 사이트의 웹툰에서는 그림체를 실사체, 순정체, 캐릭터체,

▼ N 포털 사이트 웹툰의 4가지 그림체

실사체	순정체	캐릭터체	특화체
정확한 인체 비율 사실적 묘사	정확한 인체 비율 감성적 묘사	기호화된 묘사 캐릭터성 강조	자유로운 조형 작가 특유의 개성
〈프리드로우〉 전선욱	〈오! 주예수여〉 아현	〈선천적 얼간이들〉 가스파드	〈이말년씨리즈〉 이말년
〈송곳〉 최규석	〈사랑스러운 복희씨〉 김인정	〈놓지마 정신줄〉 신태훈 · 나승훈	〈야채호빵의 봄방학〉 박수봉

특화체로 분류한다.

　실사체는 인체 비율, 골격, 근육을 정확하게 묘사해 마치 사진을 찍어 놓은 것 같은 그림이다. 순정체는 인체 비율이 정확하다는 점에서는 실사체와 비슷하지만, 좀 더 섬세한 감성 묘사를 위해 신체 일부를 강조해서 그린다. 예를 들어 눈을 매우 크고 꼼꼼하게 공들여 그리곤 한다. 캐릭터체는 개성을 강조하기 위해 작가가 의도적으로 무언가를 생략한다. 특화체는 작품의 전체적인 조형 자체에서 작가 특유의 개성이 드러난다.

작품은
캐릭터를 남긴다

캐릭터는 작품 속 등장인물이다. 한 편의 작품이 남기는 것은 결국 캐릭터이다. 아무리 유명한 작품이라도 스토리의 결말을 기억하지 못하는 일이 가끔 있는데, 캐릭터는 절대로 잊히지 않는다. 예를 들어 〈짱구는 못말려〉의 스토리는 어떻게 끝났는지 잘 모르는 사람들이 많지만, '짱구'라는 캐릭터는 거의 다 기억한다. 그만큼 만화에서 캐릭터는 매우 중요하다.

나를 그려 본다

캐릭터를 만들 때 먼저 자신의 모습을 캐릭터로 그려 보는 연습을 하자.

거울 또는 사진을 준비한다

거울을 보면서 자신의 얼굴이나 전신 모습을 그려 보자. 사진을 보고 그려도 좋다. 얼굴이나 몸매의 특징을 좀 더 사실적으로 그리고 싶다면, 사진을 거꾸로 놓고 그린다. 이렇게

그러면 평소 자기 외모에 대해 가졌던 선입견에서 벗어나 좀 더 객관적으로 그릴 수 있다.

단순화한다

거울이나 사진을 보고 따라 그린 그림을 놓고 다시 그려 보자. 이번에는 그림을 조금 단순화해 본다. 작가의 의도는 그림에서 무엇을 덧붙일 때가 아니라 제거할 때 좀 더 명확하게 드러난다. 얼굴이나 몸에서 무엇을 생략하고, 무엇을 남길지 고민하면서 몇 번에 걸쳐 단순화해 그려 보자. 캐릭터를 만들 때에는 결코 한 번에 완성하겠다는 욕심을 버려야 한다.

개성을 강조한다

그림이 너무 밋밋한가? 좀 더 개성 있는 캐릭터를 만들고 싶은가? 개성을 강조하려면 두 가지 방법이 있다. 하나는 내 얼굴이나 몸에서 마음에 드는 부분을 강조하는 것이고, 다른 하나는 감추고 싶은 부분을 과장하는 것이다.

평소에 자신의 입술이 예쁘다고 생각했는가? 아니면 눈의 크기가 짝짝이라서 신경 쓰였나? 코가 못생긴 게 콤플렉스였나? 등이 구부정한가? 뜻밖에도 내 외모에서 단점이라고 생각하던 부분이

캐릭터로 그려졌을 때 사랑스럽고 매력적인 경우가 많다. 독자들은 내가 장점이라고 생각하는 부분을 평범하게 느끼고, 오히려 단점이나 콤플렉스라고 생각하는 부분에 공감해 주는 일이 훨씬 많기 때문이다.

▼ 사진을 보고 그림으로 그리면서 단순화하는 과정

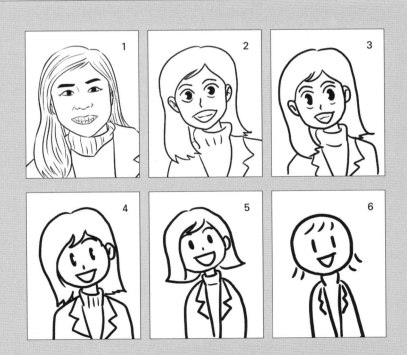

의인화의 매력을 마음껏 활용한다

캐릭터가 반드시 사람일 필요는 없다. 평소 내가 좋아하는 동물이나 식물, 심지어 사물까지도 얼마든지 의인화해 캐릭터로 만들 수 있다. 만화나 웹툰에서는 동물이나 사물이 캐릭터로 등장해도 독자들이 이상하게 생각하지 않는다. 오히려 어린 독자들은 사람보다 동물이 캐릭터로 나올 때 훨씬 더 친밀감을 느낀다.

동물이나 식물, 사물을 의인화할 때에는 평소 자신이 좋아하는 것을 캐릭터로 만들어 보자. 예를 들어 내가 지구 온난화와 환경 문제를 소재로 그린 〈그린 스마일〉의 주인공 캐릭터는 '움비'라는 이름의 하프물범이다. 새끼 하프물범이 찰떡 아이스크림처럼 작고 귀여워 작품 속 캐릭터로 등장시키게 되었다. 움비의 동작은 이 작품을 구상할 무렵 걸음마를 시작한 딸아이의 뒤뚱거리는 모습에서 가져왔다.

캐릭터의 외모와 성격을 정리해 두자

캐릭터의 외모와 성격 등을 미리 정리해 두면 작품 전체에서 일관성을 유지할 수 있다. 대사에서도 캐릭터의 성격을 유지할 수 있고, 화면 안에 여러 캐릭터가 나올 때 혼선 없이 그릴 수 있다.

키워드나 이름을 만든다

캐릭터마다 키워드를 하나씩 만들어 두는 것이 좋다. 처음부터

이름을 개성 넘치게 짓는 것도 좋은 방법이다. 예를 들어 '움비(하프물범)', '에코(북극곰)', '도도(도도새)', '혹시(부엉이)', '처럼(카멜레온)' 같은 이름에서 캐릭터의 외모나 성격을 미루어 짐작할 수 있다.

간단한 형용사로 정리한다

알맞은 키워드나 이름이 떠오르지 않는다면 우선 캐릭터의 성격을 간단한 형용사로 표시한다. 예를 들어 '아기자기한', '도도한', '푸근한' 같은 표현으로 적어 두는 것이 좋다.

▼ 〈그린 스마일〉의 다양한 캐릭터들

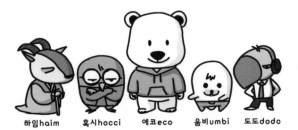

▼ 〈씬커〉의 주인공 파이의 캐릭터. 캐릭터가 나오기까지 다양한 인물을 참고한다.

정필원 〈마음이 만든 것〉

정필원 작가는 스스로 일본 만화가 후루야 미노루의 〈이 나중 탁구부〉와 애니메이션 감독 미야자키 하야오로부터 큰 영향을 받았다고 밝혔다. 그의 그림체는 일본 만화 특유의 스타일과 애니메이션에서 볼 수 있었던 색감이 웹툰으로 잘 구현되어 흥미를 끈다.

최규석 〈송곳〉

노동 문제를 소재로 네이버에 연재한 작품. 최규석 작가는 일본 만화가 아다치 미츠루의 〈H2〉를 읽고서 만화의 연출과 표현 능력에 대해 진지하게 생각했다고 말한다. 그림체는 기본적으로 실사체라고 할 수 있는데, 작품마다 스타일이 조금씩 바뀌는 점이 매력적이다.

난다 〈어쿠스틱 라이프〉

난다 작가의 그림체는 낙서 같은 간단한 그림이지만, 인물과 사물 그리고 배경에 일정한 규칙이 느껴지며 디자인적으로도 훌륭한 그림체이다.

이 책이 딱 좋아!

스콧 맥클라우드 〈만화의 이해〉

가장 널리 알려진 만화 이론서로, 수많은 만화가들에게 영향을 주었다. 미국의 만화가인 스콧 맥클라우드가 만화의 이론을 만화 형식을 이용해 원리와 개념 중심으로 다룬 책이다.

6장

원고의 시작, 콘티

만화나 웹툰을 그리고 싶어 하는 사람들이 가장 많이 오해하는 것 중 하나가 그림만 잘 그리면 저절로 좋은 작가가 된다고 생각하는 것이다. 맨 처음에 말했다시피 만화는 글과 그림으로 이루어진다. 그림을 그리기 위해서는 밑그림을 그려야 하지만, 스토리가 있는 만화를 그리기 위해서는 그림 말고도 글을 염두에 둔 콘티를 짜야 한다.

이제 한 편의 작품을 만들기 위해 원고를 시작해 보자. 그리고 원고의 시작은 콘티를 짜는 것부터라는 걸 기억해 두자.

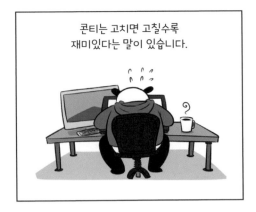

콘티는 고치면 고칠수록
재미있다는 말이 있습니다.

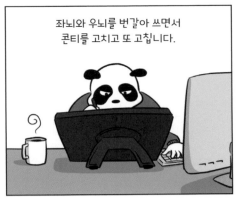

좌뇌와 우뇌를 번갈아 쓰면서
콘티를 고치고 또 고칩니다.

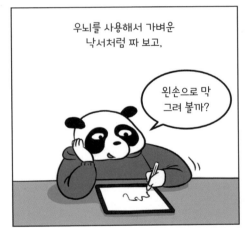

우뇌를 사용해서 가벼운
낙서처럼 짜 보고,

왼손으로 막
그려 볼까?

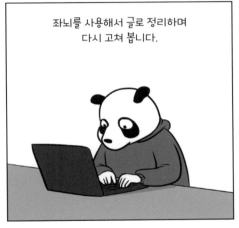

좌뇌를 사용해서 글로 정리하며
다시 고쳐 봅니다.

시간이 있다면
자고 일어나 고치는 것도 좋지요.

내일 보면
오글거리겠지?

형식은
다양하다

콘티conti는 영어로 지속성 또는 연속성을 뜻하는 '콘티뉴이티continuity'의 준말이지만, 실제 미국에서는 '섬네일thumbnail'이라는 말을 콘티 개념으로 사용한다. 우리말로는 '얼개그림'이라고 한다. 보통 콘티는 '그린다'라기보다는 '짠다'라고 말한다. 콘티 속에 글과 그림이 결합되기 때문이다. 좋은 작품을 만들기 위해서는 글과 그림을 조합하는 연습, 즉 콘티를 많이 짜 봐야 한다.

콘티는 형식이나 틀 없이 작가의 상상을 자유롭게 담아내는 원고의 밑그림 단계이다. 따라서 작가들은 저마다 다른 방식으로 콘티를 짠다. 어떤 작가는 컷의 나열만으로 콘티를 짜기도 하고, 어떤 작가는 대사만으로 콘티를 짜기도 한다. 또 같은 작가의 작품이라 하더라도 원고의 성격에 따라서 다른 방식으로 콘티를 짠다.

이처럼 콘티의 유형은 다양하지만 크게 몇 가지로 나눠 볼 수 있다. 박인하 만화 평론가는 콘티의 유형을 다음과 같이 글 콘티, 덩어리 콘티, 디테일 콘티로 나눈다.

글로만 짠 '글 콘티'

그림을 그리지 않고 글로만 작성한다. 그림을 그리지 않기 때문

에 시간을 절약한다는 이점이 있다. 하일권 작가는 〈목욕의 신〉을 작업할 때 주요 사건 위주로 대화체의 글 콘티를 썼다.

콘티를 어떻게 쓸지 생각을 집중해서 머릿속으로 정리한 뒤에, 한 번에 콘티 작업을 끝낸다. 이렇게 완성된 첫 콘티를 동료 작가들에게 보여 주어 되도록 객관적인 평을 듣고, 이를 반영하여 콘티를 수정한다.

글 콘티를 쓰는 작가들 중에는 영화 시나리오나 드라마 각본의 작법이나 용어를 가져다 쓰는 작가도 있다. 〈에피소드 칵테일〉의 정마루 작가는 드라마 각본 형식으로 글 콘티를 완성한다. 즉, 그림 없이 컷을 구분하는 번호와 해설, 대사, 지문만으로 콘티를 만든다.

▼ 글 콘티 사례, 정마루의 〈에피소드 칵테일〉 (네이버웹툰, 2013년)

① BG 배경 그림

② 현주 멍한 표정

③ 어때? 일어날 수 있겠어?

④ 손 바라봄

⑤ 응?! (뭔가 감지하는 진우 얼굴)

⑥ 콱!!!! 우왁!!

⑦ 야! 후배 뭐 하는 짓이야?
 (투컷 현주 으르렁)

⑧ 도우려면 빨리 도울 것이지 하마터면 저 인간한테 키스 당할 뻔했잖아요!!!
 (집중선)

⑨ BG 그게 무슨 억지야? 어쨌든 내 덕에 키스 안 하고 마무리됐잖아.

⑩ 서로 마주 보면서 찌릿
 빠직!

그림이 있는 '덩어리 콘티'

글 콘티와는 달리 그림이 있다. 그림은 대략적인 구도와 등장
인물의 움직임 정도만 알아볼 수 있게 그린다. 등장인물을 덩어
리 형태로 그리고, 얼굴에서도 눈·코·입 정도만 묘사한다. 대사
는 본인만 알아볼 수 있을 정도로 쓰고, 말풍선의 위치를 지정한
다. 대다수의 작가들이 이 방식으로 콘티를 만든다.

▼ 덩어리 콘티 사례, 〈씬커〉 1화 부분

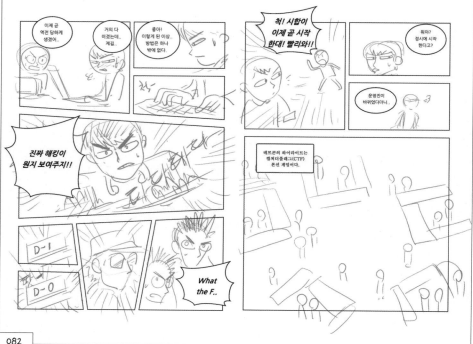

밑그림 수준의 '디테일 콘티'

거의 밑그림 수준으로 만든다. 콘티 단계에서 곧바로 펜선 작업을 할 수 있게 만든 것이다. 이런 방식은 펜선·배경·컬러 작업 등을 분업화된 시스템으로 운영하는 스튜디오에서 흔히 볼 수 있다.

웹툰을 연재할 경우 일주일 단위로 마감이 다가오기 때문에 디테일 콘티로 작업하는 작가는 드물다. 간혹 마감에 쫓길 때 스케치 작업 시간을 절약하기 위해 콘티를 디테일하게 짜기도 한다.

▼ 디테일 콘티 사례, 정필원의 《마음이 만든 것》 (다음웹툰, 2008년)

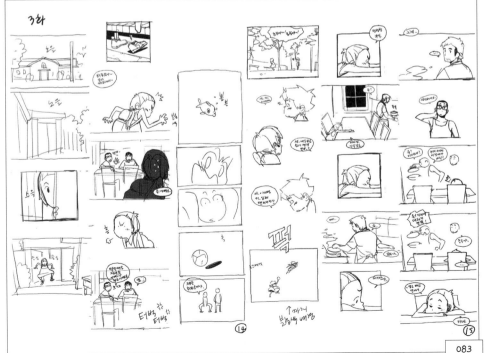

고칠수록
재미있어진다

만화계에는 '콘티는 고치면 고칠수록 재미있어진다'는 속설이 있다. 수정을 거듭할수록 콘티의 완성도가 높아지는 경우가 많기 때문이다. 이야기 구성이 복잡한 작품인지, 아니면 액션에 중심을 둔 작품인지에 따라 콘티를 수정하는 작업이 조금씩 다르다.

이야기 구성이 복잡한 작품

콘티를 고칠 때는 적당한 시간 간격을 두고 좌뇌와 우뇌를 번갈아 사용하는 것이 좋다. 이런 방식으로 콘티를 완성해 나가면 실수를 잡아내고 수정하기가 쉽다. 특히 이야기 구성이 복잡한 작품에 알맞은 작업 방식이다. 단계별로 어떻게 수정하면서 콘티의 완성도를 높이는지 살펴보자.

1차 콘티

처음에는 빈 종이에 낙서를 하듯이 편하게 콘티를 그려 보자. 이때는 글로 써도 좋고, 그림으로 그려도 좋다. 자기만 알아볼 수 있는 기호를 사용해도 괜찮다. 내 머리 속에서 떠오르는 것을 최대한으로 끄집어낼 수 있는 가장 편한 방법으로 시작하는 것이

중요하다. 이 단계에서는 직관적인 우뇌를 자극한다.

2차 콘티

1차 콘티에서 정리한 것을 글이나 대사로 다듬어 보자. 글로 정리하다 보면 낙서 같은 콘티에서 놓쳤던 부분을 발견하게 된다. 같은 말이 반복되거나 내용이 중복되는지 살펴보고, 독자가 오해할 만한 부분을 수정한다. 이 단계에서는 논리적인 좌뇌를 자극한다.

3차 콘티

2차 콘티에서 정리한 대사를 직접 소리 내서 읽어 보자. 이때 크게 어색하지 않으면 제대로 된 컷 구성과 연출을 생각하며 스케치를 한다. 시간이 넉넉하다면 하루 이틀 묵힌 다음 4차, 5차 콘티를 만들어 보는 것도 좋다. 콘티는 고치면 고칠수록 재미있어진다는 사실을 잊지 말자.

▼ 〈씬커〉의 1차 콘티

▼ 〈씬커〉의 2차 콘티

액션과 스토리 전개가 교차하는 작품

액션 신이 많은 작품에서는 스토리 전개에 중심을 둔 방식을 고집하지 않아도 된다. 실제로 액션과 스토리 전개가 고루 나오는 〈씬커〉를 작업할 때 스토리의 전개가 중요한 회차에서는 대사를 중심으로 콘티를 짜고, 액션이 중요한 회차에서는 컷과 컷 사이의 호흡을 신경 쓰면서 콘티를 짰다.

다음에 〈씬커〉의 액션 신을 콘티부터 컬러 작업까지 완성해 나가는 과정을 볼 수 있다. 이 액션 신에 해당되는 내용은 시나리오에 '메타휴먼과 싸움을 하게 된다.'라고 한 줄로 짧게 적혀 있다. 1차 콘티에서 간단한 흐름을 정리하고, 2차와 3차 콘티로 넘어가면서 컷과 컷 사이의 호흡, 동작의 흐름을 살피며 수정해 나갔다.

▼ 〈씬커〉의 1차 콘티

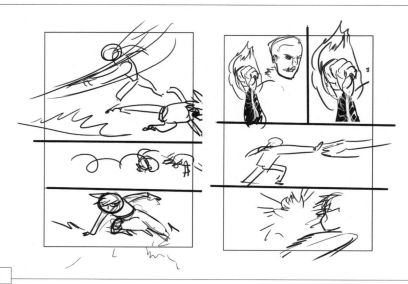

086

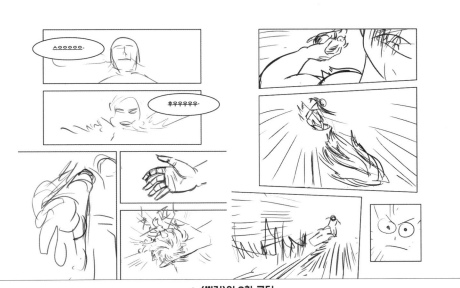

▲ 〈씬커〉의 3차 콘티

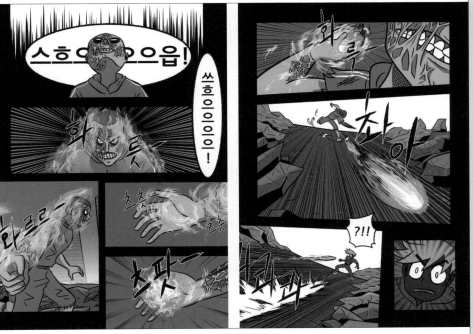

▲ 〈씬커〉의 완성본

창의적인 콘티는
작업 환경에서 나온다

　나는 웹툰 작업을 하는 전체 과정 중에서 콘티를 짤 때 가장 흥분된다. 콘티를 짜고 있을 때야말로 내가 만화가 또는 웹툰 작가라는 사실을 절실히 느끼게 된다. 그만큼 콘티를 짜는 일은 가장 창의적이고, 작가에게 상상력이 많이 요구되는 과정이다.

　콘티를 짤 때는 되도록 나에게 가장 잘 맞는 창의적인 환경을 만들어 보자. 예를 들어 늘 앉아 있던 책상에서 벗어나 침대에 엎드려서 콘티를 짠다거나, 햇빛이 드는 창가에서 밖을 내다보며 작업할 수도 있다. 평소 즐겨 찾는 카페에서 음악과 사람들의 두런거림 속에서 작업하는 것도 좋다.

　아무래도 익숙한 자리에서는 늘 하던 생각만 하기 쉬우므로 장소를 바꾸어 보는 것이다. 종종 낯선 공간에서 엉뚱하고 재미있는 상상의 세계가 열린다.

　강풀 작가는 콘티를 짤 때 도서관이나 독서실에 가고, 주호민 작가는 파주에 있는 특정 도서관을 즐겨 찾는다고 한다. 재수 작가는 2층이나 3층 카페 창가에 앉아서 밖을 내려다보며 구상하는 것을 좋아하고, 임익종 작가는 시끄럽고 정신없는 프랜차이즈 카페를 찾는다. 김인정 작가는 버스 안에서 구상을 한다고 한다.

이처럼 작가들마다 오랜 작업을 하다 보면 콘티 짜기에 좋은 자기만의 포인트가 생긴다.

이 웹툰 짱이야!

억수씨 〈Ho!〉
억수씨 작가는 A를 A가 아닌 B로 보여 주는 연출 방식을 선호한다. 따라서 콘티를 짤 때는 마치 현장에서 촬영하는 영화감독 같다. 콘티를 짤 때 한 장면을 다양한 각도에서 어떤 식으로 보여 줄지 완벽하게 설정해 놓는다.

하일권 〈3단합체 김창남〉
하일권 작가는 이 작품을 연재할 때 일주일 중에서 4일을 콘티 짜는 데 썼다고 한다. 등장인물 사이에 오가는 대사를 중요하게 여겼기 때문에 글 콘티를 먼저 완성한 다음에 밑그림을 그렸다.

7장

원고의 제작

콘티가 완성되었다면, 이제부터 본격적으로 원고 작업에 들어갈 수 있다. 콘티까지는 무에서 유를 만드는 과정이기 때문에 작가마다 다르고, 같은 작가라고 하더라도 작품마다 또는 회차마다 조금씩 다를 수 있다. 하지만 그다음 과정은 거의 같다. 밑그림 스케치 작업부터 시작해서 펜 터치, 컬러링, 스크립트 과정을 거쳐 한 편의 원고를 완성한다. 작가의 개성이나 스타일에 따라 작업하는 과정이 조금씩 다를 수 있지만, 한 편의 원고가 완성되는 과정은 대부분 이 순서로 이루어진다.

웹툰을 그리는 방법은 작가마다
조금씩 다릅니다.

대개는 콘티, 스케치, 펜 터치, 컬러링,
스크립트의 과정을 거치지요.

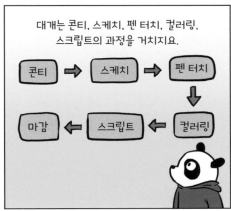

스케치는 콘티를 보면서
밑그림을 그리는 단계

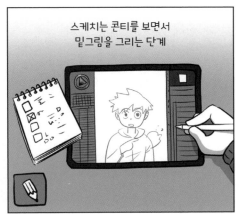

펜 터치는 스케치 위에 선을
깔끔하게 정리하는 단계

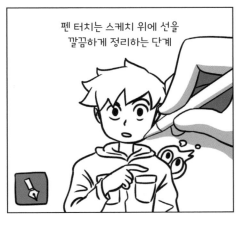

컬러링은 펜 터치가 끝난 원고에
색을 입히는 단계

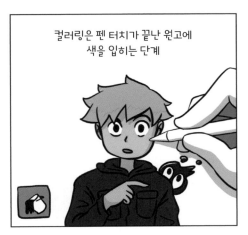

스크립트는 원고에 대사를 얹고
스크롤 편집을 하는 마지막 단계

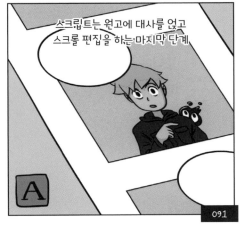

스케치 sketch
원고의 기초 공사

콘티가 완성되면 스케치를 시작한다. 콘티가 한 편의 원고를 만들기 위한 설계도라면, 스케치는 원고를 만들기 위한 기초 공사라고 할 수 있다.

글 콘티라면 스케치에서 처음으로 컷 안에 캐릭터, 배경, 대사를 넣는다. 덩어리 콘티라면 컷과 컷 사이의 흐름과 연출을 생각하면서 펜 터치를 하기 위한 밑그림을 그린다. 디테일 콘티로 작업한 경우에는 콘티를 곧바로 밑그림으로 사용할 수 있지만, 글 콘티나 덩어리 콘티로 작업했을 때에는 밑그림으로 쓸 원고용 스케치를 새롭게 그려야 한다.

스케치 도구는 기본적으로 종이와 연필만 있으면 된다. 종이는 자기 취향대로 골라 써도 좋지만, 되도록 연습장이나 A4 용지처럼 스캔하기 편한 것을 쓴다. 그리는 도구는 흔히 연필이나 샤프를 쓰지만, 볼펜을 써도 좋다. 웹툰 작가들은 대부분 스케치 단계부터는 클립 스튜디오나 포토샵 같은 그래픽 전문 프로그램을 사용한다.

 WEBTOON TIP

- 스케치 단계에서 배경을 미리 앉혀 놓고 작업하면 배경에 맞게 등장인물의 눈높이와 입체감을 조절할 수 있다.
- 대사도 함께 넣어야 인물의 표정까지 짚어 낼 수 있다.

펜 터치 ^{pen touch}
컬러링의 준비 단계

 스케치가 끝나면 펜 터치 작업이 시작된다. 펜 터치는 조금 지저분할 수 있는 밑그림 위에 펜으로 깔끔한 선을 그려 정리하는 단계이다. 펜은 자기 취향에 따라 볼펜을 써도 좋고 사인펜을 써도 좋다.

 펜 터치는 색을 입히는 컬러링 작업을 하기 전 원고를 완성하는 과정이므로 매우 중요한 단계이다. 이 과정부터 작가에 따라서는 '어시스턴트^{assistant}(조수를 뜻한다. 주로 줄임말 어시로 쓴다.)'의 도움을 받는다. 인물 펜 터치는 작가가 직접 하더라도 배경 펜 터치는 어시스턴트에게 맡기기도 하고, 인물과 배경 펜 터치를 모두 어시스턴트에게 맡기기도 한다. 이처럼 스케치까지는 작가의 고유한 창작 영역이고, 펜 터치부터는 작가의 선택에 따라 협업을 할 수 있는 단계이다.

 WEBTOON TIP

선과 선 사이에 빈틈이 생기지 않도록 주의한다
펜 터치는 컬러링 작업을 위한 준비 단계이다. 선과 선 사이에 빈틈이 생기지 않도록 하면 컬러링을 효율적으로 할 수 있다. 실제로 많은 작가들이 펜 터치 단계에서 컬러링을 어떻게 할지 미리 생각한다.

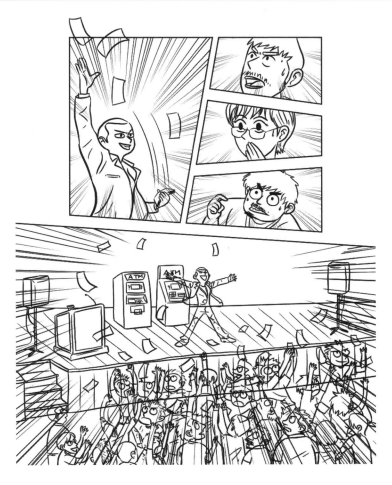

 WEBTOON TIP

스케치를 지나치게 확대해서 작업하지 않는다

스케치를 확대해서 작업하다 보면 독자들이 의식하지 않는 부분까지 지나치게 자세히 그리게 되어 작업 속도가 느려진다. 아울러 '취소하기' 버튼을 되도록 덜 누르면서 작업하는 습관을 들여 보자.

컬러링 coloring
원고에 숨을 불어넣는다

 출판 만화와 비교했을 때 웹툰의 큰 특징 가운데 하나가 컬러라는 점이다. 물론 흑백으로 웹툰을 그리는 작가도 있지만, 대부분의 웹툰이 컬러로 작업되는 것이 현실이다.

 컬러링은 펜 터치가 끝난 원고에 색을 입히는 과정이다. 이 과정은 다시 밑색, 명암, 색 보정으로 나눌 수 있다.

 밑색 깔끔한 펜 선으로 구분된 영역을 색으로 채우는 작업
 명암 빛과 그림자로 인물과 배경에 입체감을 주는 작업
 색 보정 전체적인 톤 tone 을 분위기에 맞게 조절해 주는 작업

 모든 작가들이 명암과 색 보정 작업을 하는 것은 아니다. 밑색에서 컬러링을 끝내는 작가도 있고, 밑색까지는 어시스턴트에게 맡기고 명암은 직접 입히는 작가도 있다.

 작가의 스타일이나 작품의 성격에 따라서 펜 터치까지는 수작업으로 진행하기도 하지만, 컬리링 작업은 대부분 컴퓨터로 이루어진다.

▼ 왼쪽부터 〈씬커〉의 밑색을 넣은 원고, 명암을 넣은 원고, 색 보정을 마친 원고

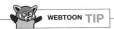 WEBTOON TIP

레이어를 나눈다

• 레이어는 컴퓨터 작업에서 여러 개의 화상을 겹쳐서 표시하기 위해 사용하는 층을 말한다. 컬러링을 할 때 피부, 머리, 의상, 배경, 전경 등의 순서대로 레이어를 나눠서 작업하면 명암을 넣거나 색 보정 작업을 할 때 좀 더 수월하다.

컬러 배색을 참고한다

• 막상 색을 넣었을 때 여태 공들인 원고가 갑자기 어색하게 느껴진다거나 자신이 원했던 느낌과 동떨어진 경우가 있다. 이럴 때 흔히 '색감이 떨어진다.' 또는 '색감이 없어서 고민이다.'라고 말하게 된다. 색감은 말 그대로 색에 대한 감각이다. 감각은 짧은 시간에 길러지는 것이 아니므로 처음에 색을 고르기 어려울 때에는 컬러 배색을 참고해서 작업한다.

• 컬러 배색은 서로 잘 어울리는 색상을 조합해 둔 팔레트와 같은 것인데, 자신이 원하는 느낌과 비슷한 배색을 골라서 쓰면 된다. 배색 안에 조합되어 있는 색만 사용해도 원고의 전체적인 색감이 한결 좋아진다. 이런 과정을 여러 번 경험하다 보면 색감도 점차 나아진다. 다양한 웹 사이트에서 컬러 배색을 참고할 수 있다. '배색'이나 '색상 조합' 같은 키워드로 검색해 보자!

스크립트 script
원고의 스크롤 연출

컬러링 작업까지 끝나면 원고가 거의 완성된 것이라고 볼 수 있다. 출판 만화 기준으로는 이 단계에서 인쇄로 넘어갈 수 있지만, 웹툰의 특성상 '스크립트'라는 또 하나의 과정을 거친다.

스크립트는 주로 대사를 입력하는 과정으로, 서체를 정하거나 직접 손 글씨를 쓰기도 한다. 하지만 스크립트는 컷을 세로로 나열하는 웹툰의 속성 때문에 대사 입력보다 컷과 컷 사이의 간격을 조절하는 데 더 공을 들이는 단계이다. 작품을 컴퓨터 화면이나 모바일 화면으로 만나는 독자들에게 컷과 컷 사이의 호흡 또는 리듬은 웹툰이 얼마나 잘 읽히느냐를 판가름하는 데 매우 큰 영향을 미치기 때문이다.

실제로 많은 작가들이 이 간격 처리를 두고 고민에 빠진다. 어떤 작가는 한 화면에 2~3개의 컷이 노출되도록 배치하고, 또 어떤 작가는 자기 나름의 일정한 간격을 유지한다. 이처럼 스크립트는 작가마다 조금씩 다른 기준으로 제작되고 있으며, 이 또한 작가의 고유한 창작 영역으로 연출과도 같은 개념이라고 볼 수 있다. 그래서 스크롤 연출을 중요하게 여기는 작가들은 아예 콘티 단계에서 스크립트 작업을 끝내 놓고 스케치를 하기도 한다.

페이지 형식(왼쪽)과 스크롤 형식(오른쪽)으로 완성된 〈씬커〉의 한 장면. 출판 만화의 페이지 형식으로 원고를 만들고 컬러링까지 완성한 뒤에 스크립트 과정에서 컷을 세로로 배열하면서 스크롤 연출을 적용한다.

웹툰만의 연출 효과, 효과툰

웹툰은 인터넷 환경과 기술 발전의 도움으로 다양한 효과를 연출해 낼 수 있게 되었다. 예를 들면, 스크롤을 내리다가 특정한 위치에 이르면 효과음이나 배경 음악이 흘러나오게 할 수 있다. 또 칸의 크기를 일정하게 하고 연속적으로 보여 줌으로써 애니메이션 효과를 낼 수 있고, 핸드폰 진동을 울리게 할 수도 있다.

 이 웹툰 짱이야!

호랑 〈구름의 노래〉
스크롤을 내리다가 특정한 위치에서 배경 음악이 나오는 기술이 처음으로 적용된 웹툰. 이 효과는 작가가 직접 코딩을 해서 이루어졌고, '카툰부머'라는 웹툰 작가들의 카페에서 이 연출 기술을 공유하면서 많은 작가들이 다양한 실험을 할 수 있는 기회가 마련되었다.

네이버 웹툰 작가 〈2015 소름〉
네이버에서 자체적으로 개발한 효과툰을 웹툰 작가들에게 공개하여 시범적으로 활용했던 것이 '소름'이라는 릴레이 카툰이다. 그중에서도 박수봉 작가의 〈현상〉이란 작품이 압권이었다. 효과툰에서만 가능한 애니메이션 효과를 넘치지 않게 적절히 이용한 점이 탁월하다.

8장

내 웹툰을
널리 알리려면

한 편의 웹툰을 완성하고 나면 누군가에게 보여 주고 싶은 마음이 들 것이다.
내 책상 서랍이나 컴퓨터에 잘 넣어 두고서 혼자 감상하려고 몇 달이나 고생
해서 만들지는 않았을 테니까 말이다. 이제, 열정이 고스란히 담긴 내 웹툰을
어떻게 세상에 선보일지 알아보자.

웹툰 세계에는 이런 말이 있어요.

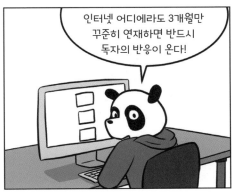

인터넷 어디에라도 3개월만 꾸준히 연재하면 반드시 독자의 반응이 온다!

그만큼 웹툰 작가로 데뷔하는 것은 어렵지 않아요. 하지만 오랫동안 살아남는 건 쉽지 않습니다.

어떻게 데뷔할 것인지보다 어떤 작가가 될 것인지 생각해야 합니다.

나만이 할 수 있는 이야기와

나만이 그릴 수 있는 그림을 찾는 것이 가장 중요합니다.

　남에게 자신의 작품을 보여 주는 게 께름칙할 수도 있다. 아직은 내보이기에 좀 부끄러운 수준이 아닌가 하는 생각도 들 것이다. 하지만 만화든 웹툰이든 독자와 만났을 때 비로소 완전한 작품으로 탄생한다. 아직 수준이 안 된다는 생각에 번번이 서랍 깊숙이 넣어 두면 그만큼 작가로 성장하는 것도 늦어진다. 꼭 작가가 되기 위한 것이 아니더라도 내 생각과 그림이 어우러진 작품을 누군가 읽고 반응해 주는 것은 매우 소중한 경험이다. 특히 읽은 사람이 내가 의도한 대로 반응을 보여 주면 기쁨은 이루 말할 수 없이 크다.

　웹툰은 출판 만화와 달리 작가 지망생도 작품을 선보이기가 쉽고, 다른 사람들의 평가도 빠르게 받아 볼 수 있다. 그것은 다음과 같은 특징 때문이다.

웹상의 다양한 경로를 통해 작품을 선보일 수 있다

　웹툰은 웹을 기반으로 해서 예전의 출판 만화와 달리 누구나 웹상의 다양한 경로를 통해 작품을 선보이고 독자를 만날 수 있다. 이 말은 곧 출판 만화에 비해 작가로 데뷔하는 길이 많이 열려 있다는 뜻이기도 하다.

댓글을 통해 독자와 직접 호흡할 수 있다

출판 만화와 비교했을 때 웹툰의 가장 큰 변화이자 차이점은 독자들이 직접 댓글을 달 수 있다는 것이다. 독자들은 웹툰 하단에 있는 댓글 창에 소감과 의견을 적음으로써 그것이 작가에게 직접 전달되도록 한다. 예전 출판 만화에서 이 과정을 맡았던 편집자나 담당자의 역할이 웹툰에서는 크게 줄어들었다.

파급력이 크다

같은 작품을 본 독자들이 댓글을 통해 서로 의견을 교환하면서 공감대를 이루고 함께 즐기는 웹툰만의 문화가 만들어졌다. SNS를 통해서 웹툰이 널리 퍼지는 경로도 다양해졌고, 그만큼 파급력도 더욱 커졌다.

자, 이제 내가 만든 웹툰을 다음과 같은 경로를 통해 선을 보이고 독자를 만나 보자.

SNS에 올리기

블로그, 트위터, 페이스북, 인스타그램 등에 작품을 올린다. 요즘처럼 SNS가 발달한 환경에서는 조금만 노력하면 충분히 작품을 소개하고 다양한 평가를 받아 볼 수 있다. 블로그를 비롯한 SNS를 통해 작품을 올리면서 자신감이 붙으면 웹툰 작가로 데뷔

하고 싶은 마음이 들 것이다. 그렇다면 이제 본격적으로 도전해
보자.

포털 사이트에 올리기

포털 사이트의 아마추어 작가 코너를 통해 웹툰 작가로 데뷔하
는 방법이다. 포털 사이트의 이와 같은 시스템이 사실 오늘날의
웹툰을 만들어 낸 가장 큰 원동력 중 하나이다.

N 포털 사이트의 아마추어 작가 데뷔 시스템을 살펴보면, **도전
만화→베스트 도전→정식 연재** 순으로 승격되는 과정을 거치게 되
어 있다. 이 과정에서 독자와 매체 담당자들에게 작품을 검증받
게 된다. 그러나 이 시스템은 작가로 데뷔하기 위해 뛰어든 지망
생들에게는 '무한 경쟁'과 '희망 고문'으로 느껴질 수밖에 없는 길
고 힘겨운 과정이다.

도무지 끝을 알 수 없는 포털 사이트의 아마추어 작가 데뷔 시
스템에 지쳤다면, 만화나 웹툰 관련 공모전 또는 지원 사업을 알
아보는 것도 하나의 방법이다.

공모전에 응모하기

해마다 다양한 매체와 플랫폼이 각종 크고 작은 공모전을 연
다. 각각의 공모전은 조금씩 다른 특징을 갖고 있기 때문에 이를
감안하여 응모하면 포털 사이트의 아마추어 작가 데뷔 시스템을

거치지 않고도 곧바로 데뷔할 수 있다.

공모전은 취지와 성격에 따라서 작품을 평가하는 기준이 다르므로 응모할 때 이런 점을 치밀하게 살펴보아야 한다. 그러기 위해서는 평소에 관심 있는 매체를 중심으로 연관된 공모전이 무엇이 있는지 미리 알아보는 것이 좋다.

지원 사업에 신청하기

친구들이 재미없다는 반응을 보이지만 꼭 그리고 싶은 웹툰이 있다면? 게다가 SNS에 올리는 것도 내키지 않는다면? 이를테면 소재가 독특하거나 주제 의식이 강한 작품을 웹툰으로 다루고 싶은 경우이다. 이때에는 만화나 웹툰과 연관된 지원 사업에 신청해 보자. 한국만화영상진흥원 또는 한국콘텐츠진흥원에서는 해마다 만화나 웹툰 관련 지원 사업을 진행하고 있다. 매년 초에 지원 사업 설명회도 열고 있으니 때를 놓치지 말고 참가해 보자.

관련 커뮤니티에 가입하기

꾸준히 작품을 그리다 보면 어느 순간 슬럼프가 찾아오기도 한다. 그럴 때는 웹툰 관련 카페나 그룹 같은 커뮤니티를 통해서 나와 비슷한 경험을 가진 동료를 찾아보는 것도 도움이 될 수 있다. 빨리 가려면 혼자 가는 것이 좋겠지만, 멀리 가려면 함께 가는 것이 좋기 때문이다.

웹툰 작가의 작업실 책상

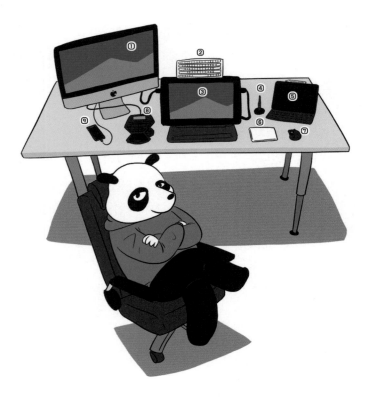

① 아이맥(컴퓨터)
② 키보드
③ 신티크 16인치(그래픽 태블릿)
④ 와콤 펜(그래픽 태블릿 전용 펜)
⑤ 아이패드(태블릿 PC)

⑥ 트랙 패드
⑦ 마우스
⑧ 게이밍 키보드
⑨ 휴대폰

나는 하루를 오전, 오후, 밤 시간으로 나누어 조금씩 다른 작업을 합니다.

오전에는 시나리오를 쓰거나 콘티 작업을 하고

오전 9:00

오후에는 콘티를 수정하거나 밑그림을 스케치합니다.

오후 1:00

저녁에는 가족과 조금 여유로운 시간을 보냅니다.

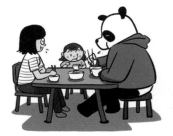

오후 6:00

밤에는 펜 터치나 컬러링처럼 비교적 단순한 작업을 합니다.

오후 10:00

포털 사이트에 주간 연재를 하면 마감일을 중심으로 일주일씩 비슷한 사이클이 반복됩니다.

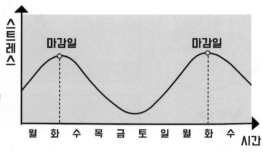

월 가장 바쁜 날입니다. 마감 하루 전이기 때문이죠. 이날은 아무 약속도 잡지 않고 작업에 집중하는 날입니다.

마감, 끝~!!!

화 마감을 한 뒤에 잠시라도 여유를 느낄 수 있는 날입니다. 하지만 전날부터 밤을 새워 마감하느라 정신이 약간 몽롱한 상태입니다.

수 다시 작업을 시작합니다. 이때는 분위기를 바꿔 보려고 가까운 도서관이나 카페에 가서 다음 스토리를 구상합니다.

목 본격적인 작업 모드로 들어갑니다. 콘티를 반복해서 고치고 말풍선 속 대사도 자연스럽게 느껴지도록 고치면서 밑그림을 그립니다.

금 스케치, 펜 터치, 컬러링 작업으로 넘어갑니다. 이때 유튜브 마감 방송을 하기도 합니다.

토/일 주말에는 가족과 함께 지내면서 시간이 날 때마다 원고를 조금씩 진행해 나갑니다.

오유아이 Oui 는 초록개구리가 만든 또 하나의 출판 브랜드입니다. OUI는 프랑스어로 '예'라는 뜻입니다.
세상에 대한 긍정의 태도, 모험을 두려워하지 않는 도전 정신을 책에 담고자 합니다.

지식은 모험이다 15

10대에 웹툰 작가가 되고 싶은 나,
어떻게 할까?

처음 펴낸 날 2019년 7월 10일
일곱번째 펴낸 날 2023년 4월 25일

글 권혁주
펴낸이 이은수
편집 오지명
교정 송혜주
디자인 원상희
펴낸곳 오유아이(초록개구리)
출판등록 2015년 9월 24일(제300-2015-147호)
주소 서울시 종로구 비봉2길 32, 3동 101호
전화 02-6385-9930
팩스 0303-3443-9930
인스타그램 instagram.com/greenfrog_pub

ISBN 979-11-5782-080-1 44600
ISBN 978-89-92161-61-9 (세트)

이 도서의 국립중앙도서관 출판시도서목록(CIP)은 서지정보유통지원시스템 홈페이지
(http://seoji.nl.go.kr)와 국가자료공동목록시스템(http://www.nl.go.kr/kolisnet)에서
이용하실 수 있습니다.(CIP제어번호: CIP2019024881)